Space
Syntax

空間型態
大數據.

應用教科書

中原大學室內設計學系 黃慶輝博士———著

致 謝

　　本書的內容是集結本人歷年來在中原大學室內設計學系研究所開授的課程，數位空間理論，上課的教材講義、教學經驗以及相關研究成果。本書得以順利出版首先要感謝中原大學的教科書出版補助。

　　105學年度教學資源製作與教學精進補助專案，計畫編號105609765。

　　感謝選課同學在課堂上對於Space Syntax理論的許多回饋與寶貴的建議。特別感謝我的學生連怡雅小姐，協助Depthmap軟體示範教學影片的錄製與解說。

　　關於取得軟體授權的問題，我要感謝Depthmap軟體現在的維護人Dr. Tasos Varoudis，只需要引用不同版本的下載網址即可。

Varoudis, T. (2012). depthmapX Multi-Platform Spatial Network Analysis Software, Version 0.30, OpenSource, 下載網址：http://varoudis.github.io/depthmapX/.

Varoudis, T. (2017). depthmapXnet Multi-Platform Spatial Network Analysis Software, dXnet, OpenSource, 下載網址：http://varoudis.github.io/depthmapX/.

　　在知識的成長上，本人要感謝蘇智峰博士長期邀請我參加他的研究生口試，以及他主辦的Space Syntax研討會學術活動，讓我獲益良多。劉秉承博士經常是我對於分析軟體疑問的諮詢對象，在此一併致謝。

　　本書能夠如期出版必須感謝出版社在出書相關事務上的諸多協助與督促，特別是編輯施文珍小姐及編版製作的工作夥伴們。

　　當然更要感謝家人對於我的教學與研究長期以來的支持與鼓勵。

Contents 目錄

緒 論

Space Syntax 理論是由 Bill Hillier 教授所領導之 Advanced Architectural Studies（AAS）, The Bartlett School of Graduate Studies, University College London（UCL）所發展的建築分析理論。這個理論結合科學分析與以人為本的觀念，探討空間型態與社會、經濟和環境現象之間的關係。這些現象包括移動、體驗與互動的類型；建築密度、土地使用與土地價值；都市成長與社會差異化；安全與犯罪分佈等。Space Syntax 的中文翻譯有空間型構法則，或者是空間型態構成理論。大陸學者的翻譯則是有空間句法，或者是建築組構理論。這個理論獲得世界各地相關領域學者的好評，相繼採用這個理論作為分析居住環境的重要方法之一。雖然有許多應用 Space Syntax 理論的研究成果刊載於國內外學術期刊、研討會論文集以及書籍之中，這些文獻都著重於理論研究與分析方法的建構，教導讀者如何應用 Space Syntax 理論，或者是使用分析軟體 Depthmap 的書籍尚屬少見。因此，本書的目的是撰寫 Space Syntax 理論的教科書，內容包括理論基礎、分析原理以及電腦軟體的分析步驟，著重於分析軟體的使用。

● 一、Space Syntax 理論及其發展

Space Syntax 結合了人文理論與數位分析方法，包括圖形呈現和量化分析，以實質空間為出發點探討空間型態構成（spatial configuration）：空間的架構與型式，強調整體的（global）空間關係特質，揭示空間的社會訊息及社會意義，模擬人類在居住環境的各類型建築空間中之生活經驗：聚落，都市，與室內空間，具體的呈現於電腦軟體中。

Space Syntax 理論是從 1970 年代初期開始發展，研究建築的可能性（architectural possibility），嘗試找出產生這些空間型式特徵之形式的，空間的，與機能的根源。這段期間建立的理論架構與研究案例都收錄於 1984 年出版的 The Social Logic of Space 這本書當中。然後，開發能夠再現與分析空間型態的技術，亦即發展電腦軟體模擬空間設計之案例，預測這些案例如何運作，並且在 UCL 進行大量的研究案。Hillier 1996 年的著作 Space is the Machine: A Configurational Theory of Architecture，呈現了探求純粹分析性與內在的建築理論。另外，Hanson 1998 年的著作 Decoding Homes and Houses，集結了歷年來住宅的研究案例，包括歷史、當代、跨文化與現代的案例，運用 Space Syntax 理論詮釋由不同國家人民在不同歷史時期所建構之民居空間組織與社會介面型式之間的關係。

在千禧年之後 Space Syntax 的理論繼續發展，大致可以分為三個方向：優化分析方法、結合新技術以及擴展方法論。在 Alasdair Turner（1969-2011）的協助之下，這些理論與技術的發展成果都整合到分析軟體 Depthmap 之中。例如，軟體自動繪製分析圖，加快運算速度。依據體驗空間的經驗，以視覺圖形呈現空間中人的視線之互視程度。結合地理資訊系統（Geographical Information System, GIS），置入道路中心線，更加準確地進行都市空間分析。應用電腦代理人的模型（agent-based model），模擬空間型態對於人流群聚的影響。都市空間的分析從原本軸線之間的便捷性（integration）關係，加入路徑選擇（choice）的運算，更加真實地呈現了人們使用都市空間的經驗。

Space Syntax 的運用範圍相當廣泛，包括：

1. 都市開發與舊市區更新：研究都市空間之型態與街道網路之連接方式如何整體的影響人們的使用空間，增進基地周圍之空間使用情況。

2. 商業區設計開發：人群移動的路線是建築物配置的結果。預測購物人潮之動線系統，整合現有不常使用的空間活絡整體規劃。

3. 社區開發：充分利用現有土地，創造住宅單元之間可完整被使用的開放空間與人行路徑，避免犯罪空間之形成。

4. 室內空間規劃設計：評估空間使用現況，提出改善之方法，運用至新設計方案。

5. 工作環境：各功能部門間之互動空間，職員之間相遇的路徑與聚集之空間。

6. 不同文化與社會之空間型態、空間視域研究、動線研究、組織空間之方法、都市安全與犯罪、空氣污染偵測等。

在 Hillier 教授的協助之下，研究團隊成立了 Space Syntax Limited，以公司的型態應用 Space Syntax 理論，承接都市與建築相關類型的規劃與設計案，並且在世界各地成立分公司，包括歐洲、北美洲、南美洲、非洲以及亞洲。

● 二、Space Syntax 理論之應用狀況

在「臺灣博碩士論文知識加值系統」中以 Space Syntax 檢索「論文關鍵詞」時，檢索的結果顯示，從 1997 年至今，已經有 76 篇論文應用 Space Syntax 理論。若以 Space Syntax 檢索「論文名稱」時，則是有 33 篇論文。在期刊論文方面，例如臺灣社會科學引文索引資料庫（TSSCI）收錄之「建築學報」期刊，從 1999 年開始，也已經刊登了 7 篇應用 Space Syntax 理論進行研究的學術論文。除了建築學門之外，在其它學門的應用也有豐碩的成果，例如都市計畫。

除了筆者於中原大學室內設計學系碩士班開課之外，目前也有幾所大專院校系所以不同的課程名稱教授 Space Syntax 理論，例如東海大學建築系、朝陽科技大學建築系以及雲林科技大學創意生活設計系等。然而，國內目前沒有出版 Space Syntax 理論的書籍，相關文獻僅包括博碩士論文、期刊論文以及研討會論文等。

反觀大陸的學者，他們不僅翻譯了 Bill Hillier 教授 1996 年出版的個人著作：Space is the machine（楊滔等譯，2008），同時翻譯 Bill Hillier 教授的演講內容（段進、比爾·希列爾等，2007）、出版專書討論 Space Syntax 在中國的應用案例（段進、比爾·希列爾等，2015）、出版應用 Space Syntax 理論進行城市研究的博士論文著作（朱東風，2007）以及將 Space Syntax 理論視為研究城市的重要調查方法的書籍（戴曉玲，2013）。這些蓬勃發展的現象使得出版教科書的需求更加迫切。

● 三、Space Syntax 的分析方法

Space Syntax 理論的數位分析軟體是從在蘋果電腦使用的 Axman，發展到蘋果與個人電腦皆可使用的 Depthmap。這個分析軟體可以從 Space Syntax Network 網站免費下載。如圖 1 所示，目前 Space Syntax 理論提供了五個常用的分析方法：空間關係圖（justified graph）、空間便捷圖（Spatial Integration）、軸線便捷圖（Axial Integration）、視覺圖形分析（Visual Graph Analysis）以及代理人分析（Agent analysis）。

以空間的平面圖為基礎，繪製凸視面空間圖，亦即劃分出視覺領域的範圍。接著連接所有的凸視面空間，呈現出空間整體的連接關係。空間關係圖是深度分析，呈現整體空間組織的深度及其社會意義。空間便捷圖是針對整體空間組織的連接性 (permeability) 進行分析，探討空間機能與使用強度。軸線便捷圖分析空間中的軸線構成關係，呈現整體動線的組織與機能和使用強度。軟體使用者可以自行繪製軸線，或是由軟體自動繪製。視域分析圖則是詮釋空間中整體視線的分布狀態，以及使用者彼此之間的互視程度。代理人分析則是詮釋人流群聚的型態，呈現使

用者在空間中的分佈與群聚的強度。除了空間關係圖必須自行繪製之外,其它四個方法都可以透過電腦運算,然後進行運算成果的呈現與量化分析。

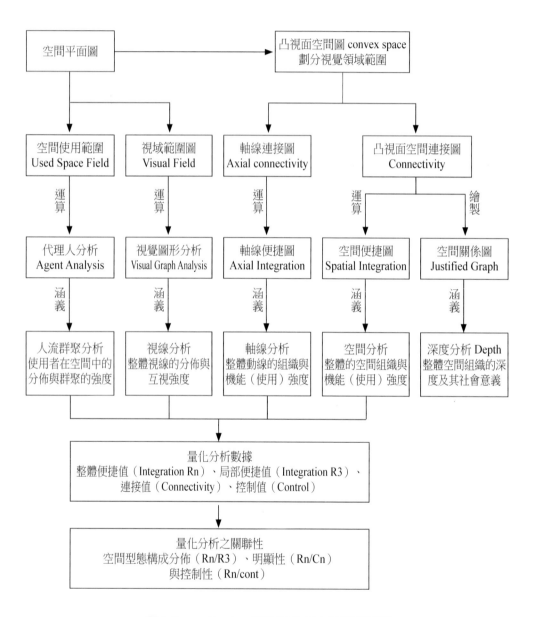

圖 1 Space Syntax 理論的分析方法及其涵義

● 四、本書的內容

　　本書的內容劃分為三個部份：理論、操作與應用。第一章概述 Space Syntax 理論的核心概念，例如空間的社會邏輯、便捷性、視域與凸視面空間等。第二章至第八章詮釋 Depthmap 軟體的操作過程，分項敘述分析前的準備事項、主要的分析方法以及分析成果的輸出等部分章節實際操作影片已開放於 Youtube 網站，提供讀者免費上線觀看學習（www.youbube.com）可直接以本書書名「空間型態大數據」進行關鍵字蒐尋，或以網址輸入，詳細網址請見各章節。。第九章則是介紹應用以 Space Syntax 進行研究的案例，包括城市空間與建築的分析。不論如何，電腦只是工具，正確的應用與輸出成果是主要的目的。更重要的是要詮釋分析結果代表的意義，以及對於設計與研究議題的重要關聯性，而不是強調電腦軟體的應用。回到空間設計本身才是創建 Space Syntax 理論的初衷，理解使用者如何使用空間，使用者如何受到空間型態的影響而表現出的行為，空間型態與使用者之間的交互關係得以展現。

Chapter 1
理論基礎

本章將概述 Space Syntax 理論的核心概念，展現出人、空間與社會之間的重要關聯性，並且詮釋表現這些交互關係圖形的運算原理，呈現出人文理論與數位分析結合的整體架構。

● 一、建築、空間與社會文化

　　即使在最基本的層面，建築物具體化了兩組二元性，一組是建築物實質的型式 (physical form) 與空間的型式 (spatial form) 之間，另一組是建築物實質的機能 (physical function) 與社會文化的機能 (socio-cultural function) 之間。這兩組二元性的連接是社會文化機能的產生經由型式與空間被精心建構成為型態 (pattern) 或者是成為空間構型 (configuration) 的方式。（Hillier, 1996:24）

　　不同國家之文化與社會對其生活空間有某些特定的組織與配置的方式，形成特有的空間觀念。社會是一個抽象的概念，但是在真實的世界當中社會是非常深刻

的烙印在空間之中。社會結構投射到整體空間的構成關係上面，空間具體化了社會關係，兩者的關係密不可分。文化的象徵性經由建築物立面之構型傳達。

Space Syntax 引用社會學家涂爾幹 (Durkheim) 的觀念詮釋社會組織與空間型態的關係。社會組織可分為兩個基本類型：有機團結 (organic solidarity) 與機械團結 (mechanical solidarity)(Durkheim, 1893；Hillier & Hanson, 1984)。社會團結的型式是空間構成理論的核心觀念，空間構型之相關特性皆由此觀念發展而成。

有機團結是由相互依賴關係的成員所組成，每一個成員都扮演一個角色。這個組織通常都是相當結構的與層級化的，需要在空間中緊密的連接在一起，這是社會勞動分工的結果。醫院就是一個典型的例子。

機械團結是人們之間的關係通常是相等的，來自不同的社會組織，並且擁有共同的信仰。教堂、學術團體或政治團體就是機械團結的型式，通常沒有計劃的空間需求。人們參與這兩個社會組織，一位醫生也許屬於某個教堂或學術團體。

這兩個社會組織的型式是相當空間化的，兩者的原則亦是對立的。有機團結是空間的 (spatial) 團結型式，空間需求是整合的與密集的，強調局部關係、連續性與相遇（encounter）。機械團結是超空間的 (transpatial) 團結型式，空間需求則是分離的與散佈的空間，著重於整體概念。

空間的團結和團體的其他成員建立連結是憑藉連續體和相遇性。穿越邊界的活動是空間團結存在的基本條件，相遇會被產生不被限制，邊界的微弱面是和內部微弱結構在一起的。於是內外的連續性必須被強調。聚落或都市空間是表現空間團結的實質空間類型，不論是其內部或外部空間都以特定之方式串接在一起，構成連續的人行與車行系統，社會活動的產生肇始於人們在連續系統中的相遇，空間的團結呈現社會生活與社會關係最大的可能性。

超空間團結有相反的原則。超空間團結的重要性存在於一個結構的局部區域，再生產相似於那個團體中其他成員，需要強烈控制邊界的分離效果去保持強烈的

內部組織。超空間團結是一個類比和隔離的團結：類比的結構在由分離個體控制的隔離中被瞭解。住宅單元：獨棟或高層，就是最好的例子。不論尺度大小，住宅單元內部空間的機能與隔局皆非常相似。同一建築物之內或者相同的城市內，住宅單元以明確的邊界與其他類比的成員維持空間地個別分離及住家的完整性。社會團結型式的空間特性整理於表一之中。

表 1-1 社會團結型式的空間特性

社會團結型式	空間型式	空間需求	邊界型式	實質空間類型
有機團結	空間的	整合的與密集的	連續的	聚落與都市
機械團結	超空間的	分離的與散佈的	隔離的	住宅單元

資料來源：本研究整理

　　以空間的特性而言，空間團結與超空間團結事實上是無法單獨存在的。不同類型但機能相似的建築物以超空間團結之分離的與散佈的原則聚集，並藉由空間團結的連續性構成整體的生活環境。這兩種不同社會團結的原則雖然是對立的，兩者交互運作的機能是社會生產空間的方式（Hillier & Hanson, 1984）。

二、空間使用

簡單的說，空間是我們在建築物中使用的部份。（Hillier 1996:28）

　　人在空間中的移動 (movement) 完成空間使用的動作。人的移動是身體的運動與視線移動的結合，空間中物件的配置影響移動的路線與視線。Space Syntax 將人的動線與視線定義為空間軸線 (axial line)，將每一個空間中無數條可能的空間軸線以一條軸線代表，以最精簡的方式表達建築物內各個單元空間的動線系統，並且將整體的空間軸線視為空間組織。

任何類型建築物的使用者基本上可以分為兩個種類：居住者（inhabitant）與訪客（visitor）(Hillier & Hanson, 1984)。這兩種類型的使用者是 Space Syntax 在討論「空間的社會關係」時最重要的觀念。居住者擁有控制訪客進入室內空間的權力，依據對訪客的熟識程度限定他能進入的空間，訪客只能暫時進入室內空間並且沒有控制建築物的權力。無論如何，這兩者有一個共同的介面空間（interface space）。例如住宅的玄關，辦公室的會客室，大樓的入口門廳，這些空間都是居住者過濾訪客的空間。相對於建築物中其它空間，上述這些空間都是位於建築物中比較淺的（shallow）位置，亦即室內與室外的介面空間。被居住者允許進入的訪客才能到達內部較深的（deep）空間。所以空間的深度（depth）能夠明確的說明居住者與訪客之間的社會關係。除此之外，居住者與訪客之間的介面空間型式更是建築物類型分析之基礎 (Hillier & Hanson, 1984)。

深淺的觀念亦能表示居住者彼此之間的社會關係與層級。銀行的空間組織就是一個例子。例如職位較高者，其空間的位置比較深，職位較低者則比較淺，辦事員坐在櫃台前面對顧客處理相關事務，職位高的行員位於辦事員後面的空間，更高階者則在其它獨立辦公室或樓上辦公。訪客：進入銀行辦事的民眾，大都在銀行大廳等候並且繳費或提款，那就是說訪客通常都聚集在最淺的並且同時化的 (synchronized) 空間：大廳。

每個居住者在建築物中都有特定的空間位置，不論是一張辦公桌，一間辦公室或者由辦公傢俱所圍塑出來的空間。這些都是建築物之中的局部（local）空間。居住者之間社會關係的建立與連繫必須透過建築物中其它的動線系統，例如走道，亦即空間軸線來達成。將每個局部空間的軸線與動線系統的軸線串接在一起，就成為建築物的空間軸線圖（axial Map），這是整體的（global）空間組織與社會圖像（social figure）。空間軸線的關係亦是由深度的觀念發展而來，第五節將詳盡分析其特性。

● 三、語言與建築空間

建築空間是無法論述的（non-discursive），因為我們不知道該如何談論它（Hillier, 1996：38）。

我們的日常生活語言已經相當清楚的說明居住環境的尺度，建築物的社會資訊，與特定的使用者。從大尺度的環境層級角度來看，「國土」是國家的範圍，有明確的邊界；「都市」，指出市民的生活區域，除了自然的邊界，河流，山川之外，大多是行政的分區，邊界不明確。不論其邊界型式與尺度為何，都有一個共同點，那就是，其空間型式是一個連續的系統，控制性較弱。對於建築物而言，不論其類型為何，都是控制性強烈的空間系統，內外的邊界明確，內部空間相似性的程度較高。

描述建築特性的文字（text）更是決定了建築物內部空間的特徵，例如規劃報告與競圖準則（Markus, 1993）。最重要的是，建築物及其內部單元空間的名稱都相當清楚地說明了社會的訊息：特定的使用者與他們位於建築物中的地點。換句話說，建築物是社會的實體（social object）。在組織社會關係的類型時，建築物扮演一個根本的角色 (Hillier & Hanson, 1984)。

例如學校的使用者主要是教師與學生。教師與學生主要的介面空間是教室，教師們有特定的辦公室，行政與管理的人員在學校中亦有明確的空間位置。例如我們一般稱謂住宅內部空間的名稱就非常清楚地說明了家庭成員的社會組織。主臥室、父母房、子女房表達了家庭組織的階級 (order)；共用的空間，例如起居室、餐廳是家人相遇（encounter）進行社會活動的主要空間；客廳則是接待訪客的介面空間。但是，這些空間之間的關係一般的文字很少能夠明確地表達，為什麼無法明確地表達？因為描述空間之間的關係是非常困難的。建築物中互相連接的空間無法同時被看到，需要使用者一個空間接著一個空間的移動來體驗整體空間組織，這就是說空間的關係很少直接提供我們單一的體驗。

另外，長久以來分析空間的語言非常的匱乏而且相當的抽象與零碎，例如：公共、私密、正、偏、層級 (hierarchy) 等等，這些語言只是粗略的劃分空間的區位沒有仔細考量整體的空間關係。這也是為什麼空間設計的學習過程那麼困難的原因所在。Space Syntax 企圖補捉無法被同時體驗的整體空間組織，不只是空間組成的表面形狀，並且將實際的生活經驗呈現在圖形與量化分析之中。Space Syntax 是無法論述的分析性理論與技術，藉以探討無法論述的建築領域。

空間型態構成的定義可以從兩方面深入的論述：人類的行為 (human behavior) 與空間的關係系統 (relational system)。事實上人類的行為不只是簡單的在空間中發生，這些行為擁有它自己的空間型式。相遇、聚集、躲避、互動、居住、教學、飲食、討論等不只是發生在空間中的活動而已，它們建構了自己本身的空間型態，並且不是個體的性質，而是由不同的人群組織所構成整體的空間型態或空間構型，空間的關係都是獨特的。相同的，建築物被附予的機能亦是為了容納人群所進行的不同活動，配置人群的組織。局部的空間機能可能因特殊需求而產生差異，但是談論各個局部空間的關係時卻是整體的觀念否則毫無意義，例如論及建築物的動線系統時。空間的關係系統亦為建築物的意義 (meaning) 與建築物類型 (typology) 的區分之基礎：不只是人們之間的關係，也包括知識 (knowledge) 與事物 (thing) 之間的關係 (Markus, 1993)。於是在探討空間的關係系統時，整體是先於局部的。

空間型態構成的定義是：1. 整體的 (whole) 觀念，不是局部的 (part)。2. 空間構成系統之中所有局部空間之間的關係。

所以在設計不同類型建築物時，除了機能的規劃之外，根本就是在處理那些使用者之間的社會關係，教師與學生、教師之間、家庭成員之間以及使用者與訪客之間的關係。設計者通常專注於平面幾何型式與立面樣式的構思，機能與空間關係大都以簡易的方式呈現：例如空間泡泡圖。泡泡圖只是 表示各個空間的基本關係，一組概略的設計說明而已，並非慎密的與組織性的分析方法，無法讓設計者明確的了解空間組織。

● 四、閱讀空間

　　空間構型是一種關係的特質，不僅是關係的組合，它代表相互依賴關係的複合體擁有兩個重要的特性：當從其內部不同的空間來看時，構型是不同的；當構型中的某部份改變，不論是元素或關係，整體也跟著改變。…空間構成理論不只是量化的，同時經由運用構型性質之圖形表現，包括量化的性質，來探討無法論述的領域，於是人類直覺的眼睛與分析的思維能夠一起運作，探知隱藏在建築事物中的型態。（Hillier, 1997:01.3）

　　Space Syntax 提供了兩個幾本的閱讀空間方式：空間關係圖 (Justified Graph) 與便捷圖 (Integration Map)。整套分析方法的基本觀念是由人在空間中移動的路徑與視線發展而成，再現人的生活經驗於電腦軟體之中。不論是外部空間：都市與聚落，或建築物的內部空間，每一個局部空間被定義為凸視面空間 (Convex Space)，人在此空間的任何一個點上，可以同時看到其它所有的點（圖 1-1）。其形狀有胖有瘦並非完整的幾何形狀。當室內空間為方整之隔間時，凸視面空間就是矩形，總之以視覺範圍決定其平面形狀之要件。

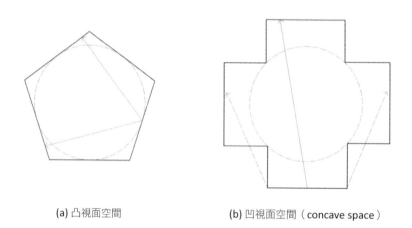

(a) 凸視面空間　　　　　　　(b) 凹視面空間（concave space）

圖 1：凹視面空間中的某些點無法同時看到其它所有的點。

（一）空間關係圖 (Justified Graph)

空間構成理論將每個空間以圓圈表示，抽象的表達其空間範圍，忽略實際尺度大小。空間之間的穿越性（permeability）關係，如開口，門等所構成的空間連接皆以線表示。試以表 1-2 之圖（參見 18 頁）例說明空間關係圖的基本特性。

圖 (a) 是一個基本的單元空間，內部空間與外部空間經由開口連接。在空間關係圖中，外部空間以十表示以資區別。深度從外部空間起算，所以此單元空間之深度為 1，這表示由外部空間進入室內空間只需要 1 步 (step)，這是抽象的模擬人的動作。封閉的單元空間具有明確的邊界劃分內外，並且是居住者的領域；開放的戶外空間是居住者與訪客或陌生人的介面地點。居住者位於比較深的室內空間，訪客或陌生人位於比較淺的戶外空間，居住者擁有控制訪客或陌生人進入室內空間的權力。

圖 (b) 的內外連接是經由前方與後方的開口。外部空間是連續的，於是有兩條線顯示在空間關係圖上，但是深度不變依舊是 1。圖 (c) 由 2 個單元空間組成，且各有一個開口連接外部空間 1。對空間 2 與 3 而言，兩者都有相等的路徑連接到室外，反之亦然。所以這組空間關係圖是對稱的，深度也相同。有一點必須強調，空間構成理論將實際的距離省略，著重於空間關係的探討，每增加一個空間就多一層的深度，空間的深度是一行接著一行，不會有跳行連接的情形發生，層次分明可讀性高。

圖 (d) 的空間組合與圖 (c) 完全相同，但是內部空間 2 與 3 之間多了一處開口，亦即空間關係圖上會有一條線連接這 2 個空間。在此情況下路徑的選擇增加了，不論是從外入內，或者從內部通往外部，構成了具有分配性的環形 (distributed ring) 空間組織。上述其它例子都是非分配性的 (nondistributed)：沒有環形出現〈無其它路徑可供選擇〉，並且分別單向的與外部連接，內部空間完全獨立。圖 (d) 的空間使用彈性大，穿透性強，深度亦是 1。

表 1-2 空間關係圖之基本特性

平面圖	空間關係圖	深度
(a)		1 0
(b)		1 0
(c)	對稱	1 0
(d)	對稱 + 環型	1 0
(e)	非對稱 + 控制	2 1 0

資料來源：本研究整理

圖 (e) 的空間型態乍看之下與圖 (c)(d) 完全相似，兩個內部空間加上外部空間。但是穿越性截然不同，因為進出空間 3 必須通過空間 2，換句話說，空間 2 控制著空間 3。所以圖 (e) 比其它例子的控制性強，深度也比較深有兩步的深度，整體空間組織是非對稱的。

以上的例子說明了空間關係圖的基本觀念：空間以圓圈表示，穿越性被表現為線，深度相同的空間排列在同一行，空間組織一覽無疑，遠比一般的圖面來得清楚，容易辨識整體的空間結構。空間構成理論最重要的兩個社會意義：對稱 -- 非對稱是社會範疇 (categories) 的強度，和分配性 -- 非分配性是關於社會範疇的控制 (Hillier & Hanson, 1984)。對稱是其它的空間有相同的關係到達成對的空間；非對稱就沒有相同的關係，一個空間控制了到另一個或其它空間的路徑。分配性是有一條以上的路徑可供選擇到達其它的空間，非分配性只有單一路徑沒有選擇。

（二）軸線圖 (Axial Map)

空間構成理論將空間軸線比擬為人在空間中的移動 (Movement)，每一條軸線代表一個空間步數 (Axial Step)，移動亦表示人在運動時的視線 (Visibility)。所以每個空間中的軸線就有無數條，我們只取 1 條表示，其原則為軸線的數量愈少愈好，長度愈長愈好，以最精簡的方式呈現整體空間軸線圖。以表 1-3 中的圖例來說明其特性。

表 1-3 空間軸線圖

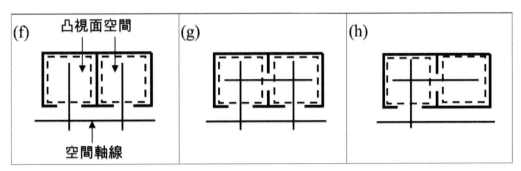

資料來源：本研究整理

首先畫分凸視面空間 (圖 (f)(g)(h) 之虛線所示，見第 19 頁)，這些例子的空間構型都相當簡單，凸視面空間都是矩形。接著連結每個凸視面空間的軸線就是一張空間軸線圖。看似相同的空間，軸線的分布情形卻完全不同。圖 (f) 是兩條獨立的空間軸線連接外部空間。圖 (g) 則出現環狀的空間軸線型式。圖 (h) 是最深的空間組合，右邊的空間與外部空間有兩步之遙。繪製聚落軸線圖的方法與凸視面空間相同，先畫出聚落的凸視面空間，接著畫軸線，每一個凸視面空間都有軸線通過（圖 1-2 ）。

圖 1-2 法國 Gassin 聚落的軸線圖 (Hillier & Hanson, 1984:91)

● 五、空間型態構成之特性

（一）便捷性 (integration) 與分離性 (segregation)

便捷性 (integration) 是我們了解建築物的社會內容之關鍵，並且便捷性以整體的層面表現建築物與場所的機能。這不是所謂的 "建築決定論" ：建築物與場所迫使人們的行為以特定之方式進行。我們發現的影響是從空間型態 (spatial patterns) 至人們日常生活聚集與移動的型態 (patterns of movement)。(Hanson 1998:1)

這一組由深度觀念發展而來的二元對立特性是 Space Syntax 再現空間組織的主要特性。就像人在空間中走路一樣,便捷性比較高的空間或者空間軸線是以比較少的行走腳步到達其他所有的空間或軸線,也就是說這些空間或者空間軸線分佈於空間組織中比較容易到達的便捷位置。相反的,分離性比較高 (便捷性低) 者是以比較多的行走腳步到達其他所有的空間或軸線,它們分佈在比較疏離的位置。但是這不意謂著實際的距離 (distance) 長短,而是強調整體同時存在的空間關係,地點 (location) 的觀念被型態 (morphology) 取代 (Hillier & Hanson, 1984)。

便捷性可分為整體便捷性 (global integration) 與局部便捷性 (local integration)。整體便捷性是計算每一個空間或者每一條軸線與其它所有空間或軸線之間深或淺的關係;除了整體的空間關係之外,我們也可以探討局部的(local)空間關係。局部便捷性通常是計算每一個空間或者每一條空間軸線與其它距離最多三步的空間或者軸線之間的關係,這個距離通常最能夠表現出局部的空間關係。

整個計算的程序只是將繪製完成的凸視面空間圖與軸線圖置入 Depthmap 軟體,不需要指定凸視面空間或軸線的任何空間屬性,例如:主要的通道,其寬度與長度等,而且軟體也只是計算每一個空間,或每一條軸線之間的關係。便捷值的計算步驟與公式參閱表 1-4,凸視面空間圖的計算範例參閱圖 1-3,軟體的應用參閱第三章與第五章。

表 1-4 社會團結型式的空間特性

步驟	特性	計算公式	說明
1	平均相對深度 (Mean Depth)	MD=TD / K-1	TD:深度總和 K:總空間量
2	相對非對稱值 (Relative Asymmetry)	RA=2(MD-1)/K-2	MD:平均相對深度
3	鑽石對稱型空間之RA值 (稱之為Dk值)	Dk=2(k(log((k+2)/3)-1)+1)/(k-1)(k-2)	空間數量的總和 有一個對應的Dk值
4	真正相對非對稱值 (Real Relative Asymmetry)	RRA=RA/Dk	數值越小 表示便捷程度越高
5	便捷值(RRA的倒數)	1/ RRA	數值越大 表示便捷程度越高

資料來源:本研究整理

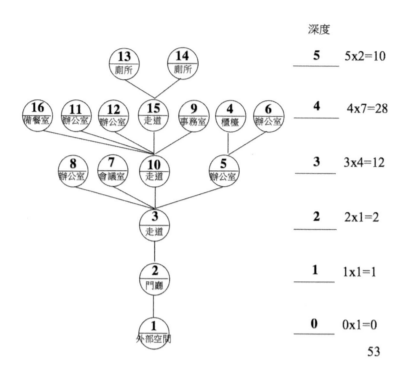

深度

5	5x2=10
4	4x7=28
3	3x4=12
2	2x1=2
1	1x1=1
0	0x1=0
	53

A. 連接值 (Connectivity)

CN=1(只連接一個空間)

B. 控制值 (Control Value)

CV=0.5(空間 2 連接兩個空間，1/5=0.2)

C. 整體便捷值 (Global Integration Value)

1. 平均深度 (MD)= 總深度 / 總空間量 (K)-1

=53/16-1=3.53

2. 相對非對稱值 (RA)=2(MD-1)/K-2

=2(3.53-1)/16-2=0.3614

3. 真正相對非對稱值

RRA/Dk*=0.3614/0.251=1.44

4. 倒數 (1/RRA)=1/1.44=0.694

整體便捷值 =0.694

D. 局部便捷值 (Local Integration Value)

1. 平均深度 (MD)= 總深度 / 總空間量 (K)-1

=15/7-1=2.5

2. 相對非對稱值 (RA3)=2(MD-1)/K-2

=2(2.5-1)/7-2=0.6

3. 真正相對非對稱值

RRA3/Dk*=0.6/0.34=1.764

4. 倒數 (1/RRA3)=1/1.764=0.566

局部便捷值 =1.041

*Dk(Hillier and Hanson 1984:112)

7	0.34
14	0.267
16	0.251

圖 1-3 以外部空間為起始空間之空間關係圖與計算步驟

　　除了便捷值之外，空間型態構成理論的分析結果也提供了連接值 (connectivity，簡稱 CN) 與控制 (control) 的數據。連接值是計算每一個空間或每一條軸線連接其他空間或軸線的總和。控制值是計算每一個空間或每一條軸線，接收自直接相鄰空間或軸線分配過來之數據總和。個別空間或軸線之控制值為 1/n，n 為直接相鄰空間或軸線之總和（計算範例敬請參閱 Hiller & Hanson, 1984）。這兩組數據也能夠以便捷圖的方式呈現。

　　Depthmap 計算完成之凸視面空間圖就稱為凸視面空間便捷圖 (convex integration map)(圖 1-4)，計算完成之空間軸線圖就稱為軸線便捷圖 (axial integration map)(圖 1-5)。每一個空間及每一條空間軸線都有顏色，總共有八個顏色，紅、橙紅、橙、黃、綠、水藍、淺藍及深藍。越接近紅色的空間或者空間軸線其便捷值越高，反之越接近藍色其分離性越高。一條軸線的便捷值就是其他所有軸線到達那一條軸線的深度總和，空間亦然，這些數值都是大於 0 的實數。

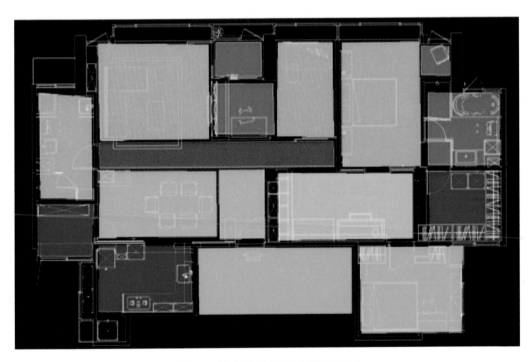

圖 1-4 住宅的凸視面空間便捷圖

（二）便捷圈 (Integration core)

便捷值比較高的空間或軸線構成了便捷圈 (參閱圖 1-5)。依研究建築物或城市的尺度定出高便捷空間或軸線的百分比，通常是由 25% 以上最便捷的空間或軸線來定義便捷圈的範圍。便捷圈的定義是它通常經由一個以上的方向連接建築物或城市中特定的重要公共區域到外部空間，而且總是以兩個方式結合機能的區別：第一，它們通常結合最重要的動線型態（movement pattern）。第二，主要公共機能的空間，例如住宅的客廳或城市的主要道路，通常與便捷圈結合在一起（Hillier, 1996）。

圖 1-5 法國 Gassin 聚落的軸線便捷圖

（三）總體機能 (Generic function)

依據 Hillier 的定義，總體機能包括兩個空間特質，第一是機能性 (functionality)，第二是明顯性 (intelligibility)（Hillier, 1996）。機能性的定義是建築物有容納一般機能的能力，與差異甚大的機能，而不是特定的機能，隨著使用者的更換而改變。便捷性的分佈狀況說明了機能性的強度，從便捷值最高的空間或軸線到便捷值最低的空間或軸線。

明顯性是建築物能夠讓居住者與訪客很快的了解其中空間秩序的指標。人們能

夠在建築物的空間組織中到處移動，必須了解那棟建築物所有空間的關係或至少局部區域的空間關係，並且擁有那棟建築物明顯的空間圖像，於是明顯性是關於使用者在空間組織中的視覺廣度。建築物所有空間的關係是便捷性分析，然而被人們了解的程度就是明顯性分析；前者是整體的與看不到的，後者是局部的與清晰可見的。由於連接性表示每條軸線連接其它軸線的總和，而且人在建築物中移動是一條軸線接著另一條軸線的過程，所以軸線彼此之間的連接與便捷性的關係就成為空間是否明顯的呈現給使用者的指標。

這個特性在大型公共建築物中尤其重要。例如博物館，這類型展覽空間的配置與動線規畫必須能夠使參觀者理解身在何處，在非常有秩序的知識空間中行進。明顯性的量化數據請參閱圖 1-6。

（四）空間構成分佈圖（Scattergram）

除了空間便捷圖之外，Space Syntax 同時提供空間構成分佈圖藉以表示重要的量化分析數據（參閱圖 1-6 與圖 1-7）。例如便捷性的平均值，更進一步分析空間的特色，而且便於不同案例之間的比較分析。分佈圖上的點就是便捷圖上的空間或軸線；斜線是 X 軸與 Y 軸所設定屬性的平均線。例如整體明顯性是整體便捷值（X 軸）與連接值（Y 軸）的相互關係 (correlation)，這個數據以分佈圖右上方的R-Squared 表示，數字越大明顯性越好；點的分佈也可以判斷明顯性的優劣，越密集的分佈在平均線周圍越好，反之點散佈在圖上各處則表示明顯性較差。

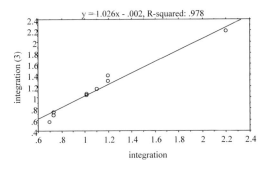

圖 1-6 空間明顯性圖

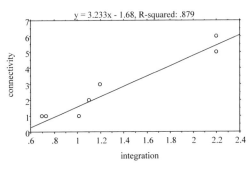

圖 1-7 空間構成分佈圖

（五）分段軸線圖（Segment Map）

將完成分析的軸線便捷圖轉換成為分段軸線圖，維持軸線之間的連結關係，每一條軸線與其它軸線相接處被切斷形成小的線段。分段軸線圖是依據線段角度（segment angular）進行選擇（Choice）分析，線段之間的關係是角度改變的總和（圖 1-8）。計算的數據是介於 0 與 2 之間。0 表示沒有轉向，該線段是直線。轉彎 45 度的數值是

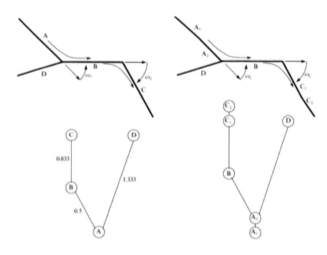

圖 1-8 直線（左）與分段道路（右）及其空間關係圖（Turner, 2007）

0.5，轉彎 90 度的數值是 1，2 代表轉彎 180 度。每一條線段的去與回都要計算一次。在進行運算之前，要先設定分析的半徑。因此，Choice 是穿越的移動（through movement），就如同我們使用城市空間一樣，選擇最小角度的路徑到達我們的目的地（Hillier & Iida, 2005）。Choice 分析也稱為最小角度（least angle）分析，或幾何分析。便捷性（Integration）的計算是在特定的分析半徑之中，從所有其它線段到每一條線段的可及程度，所有的線段都有成為目的地之可能性。因此，Integration 是前往的移動（to movement），從一個起點選擇目的地。

（六）視覺圖形分析（Visual Graph Analysis）

我們體驗空間，以及如何使用空間都和視域（isovist）之間的相互作用有關（Benedikt, 1979）。空間中任何一個位置都可以產生其視域，其定義是我們可以從那個位置看到的最大視覺範圍（圖 1-9）。然而，空間的視域純粹是局部的特質，當下的位置與整體空間環境之間的視覺關係無法呈現，在視域之中，位置之間的內在視覺關係也被忽略。視覺圖形分析是依據便捷性的整體與局部的觀念，將運算

過程聚焦於局部特質的鄰接圖形尺寸（neighborhood size）以及聚集係數（clustering coefficient），和整體特質的平均最短路徑長度（mean shortest path length），藉以產生不同地點之間的共同視覺圖形（Turner et. al, 2001）。因此，視覺圖形分析呈現出了空間中的視覺性與穿越性（permeability）之間的關係。視覺圖形的特質與空間知覺的表現形式有相當緊密的關聯性，例如尋路、移動以及空間使用。

（七）人流群聚分析 (Agent-based Analysis)

人流群聚分析是將 Gibson（1979）的生態知覺理論，供給性（affordance），應用到人群移動行為的代理人系統，模擬空間型態如何影響人們的移動型態以及群聚的行為。在有機體的積極探索過程之中，物體所表現出的穩定的機能屬性被稱為 affordances。空間型態中共同視覺位置之間的連結會預先儲存，然後在空間中引導代理人移動（圖1-10）。代理人有兩種不同的移動型態，自然的移動（natural movement）以及導航的移動（navigational movement）。自然的移動是基於代理人的視覺，以及環境呈現出的空間供給性，也就是空間的機能屬性。導航的移動是代理人經由學習而得到的移動型態，這是透過檢索他們的空間記憶，以及執行有目的性的到達某個目標點之導航決策。代理人通過引入神經網絡（neural network）的方法來調整其運動行為。

圖 1-9 從一個位置產生視域及向外放射的可視區域（Turner et. al, 2001）

在介紹完 Space Syntax 理論的核心觀念之後，接下來的第二章到第八章將說明 Depthmap 軟體經常使用的功能、應用過程以及使用時的注意事項。第九章則是提供都市環境與建築空間的應用案例。

圖 1-10 代理人的移動路徑（Turner & Penn, 2002）

Chapter 2
分析前的準備事項

在進行分析之前，請先下載專用軟體 **Depthmap**。分析使用的底圖可以在向量軟體中建構，完成之後將檔案轉存為 **Depthmap** 能夠讀取的 **DXF** 格式。本章接著說明如何建構 **Depthmap** 新檔案、置入 **DXF** 格式檔案以及控制畫面與視窗的基本功能。

 本章節實際操作步驟，可另行上網參閱，影片連結如下：
網址 **https://youtu.be/pWzncs3nIzs**
手機 **QRcode**

一、下載 Depthmap 軟體

（1）連線至 Space Syntax Network 網站 (http://www.spacesyntax.net/)，在首頁中點選 Software。

（2）接著選擇 Download depthmapX。

（3）點選 HERE 進入載點。這個畫面下方可以下載不同版本的軟體使用手冊，以及範例檔案。

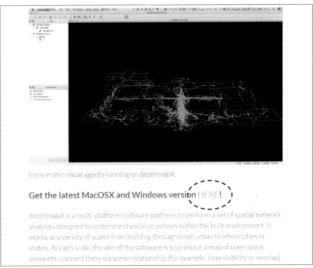

（4）點選 depthmapX compiled version! 進入檔案下載目錄。

（5）選擇 depthmapXnet 資料夾下載 2017 年最新版本的軟體。其它的舊版軟體也可以使用。第三個資料夾 Learning Material，提供不同版本的軟體使用參考手冊，以及範例檔案。

（6）下載 Windows 或 Mac OS 版本的壓縮檔案，將檔案儲存在桌面上。本書是依據 Windows 版本說明軟體的操作程序。

（7）檔案下載完成之後，只需要解壓縮檔案就可以使用 depthmapXnet 軟體，不必進行安裝。

由於 depthmapXnet 是英文軟體，在建立儲存軟體與相關檔案的資料夾時，請以英文或數字命名，並且將資料夾存放在桌面上。分析檔案也請以英文或數字命名，避免軟體無法開啟檔案，或產生錯誤訊息必須重新開啟軟體。另一個舊版的 Depthmap 10 軟體也很好使用，功能與新版幾乎相同，主要差異在於使用者介面。下載網址是 http://www.archtech.gr/varoudis/files/Depthmap10.14-OldVersion/。

● 二、建構分析底圖

雖然在 depthmapXnet 中可以繪製供分析使用的底圖，比較好的方法是在其它的向量軟體繪圖，例如 AutoCAD 或 Adobe Illustrator，將繪製完成的底圖檔案儲存成 DXF 格式，然後在 depthmapXnet 的檔案中置入（Import）DXF 格式底圖。

如果要在 AutoCAD 建構分析底圖，建議使用比較新的版本。進行建築空間分析之前，以「聚合線」指令繪製底圖，形成許多個封閉的多邊形組合。多邊形必須封閉起來否則無法進行運算，建議再以「邊界」指令封閉每一個多邊形圖形，並且將這些圖形設定在同一個圖層。空間軸線分析的底圖是以線條繪製，空間軸線圖是由很多條軸線所構成，線條必須完整的連接在一起，否則軟體會顯示出錯誤訊息，無法進行分析。視覺圖形分析以及人流群聚分析的底圖則是通常包括一個或少數幾個封閉的多邊形，建構的方法與空間分析相同。特別要注意的是，建築空間分析、空間軸線分析以及人流群聚分析是以人們可以使用的空間為基礎，然而視覺圖形分析是以人們可以看到的視覺範圍為主，因此分析底圖會有差異。

分析底圖檔案儲存成 DXF 格式之前，務必要確認前述的細節，選擇舊一點的 DXF 格式版本比較不會出錯。

● 三、建構 depthmap 新檔案

（1）執行應用程式

在資料夾中點選 depthmapX_net_035 應用程式，選擇 OK 進入分析環境。

（2）開啟新檔案

在上方功能表 File 中選擇 New，或是工具列 New 的圖形，開啟新檔案。

（3）檔案名稱

檔案名稱自動命名為 Untitled 1，但是沒有自動儲存檔案。請注意，新的檔案必須在執行一些程序之後，例如置入DXF 檔案或繪圖，儲存完成的檔案才能夠順利開啟。因此，新建構的檔案先不要儲存。儲存檔案的步驟詳見下一節。

四、置入 DXF 格式檔案

（1）從功能表選擇 Map 中的Import，或是工具列中 Import 的圖形。

（2）選擇要置入的 DXF 檔案，然後點選開啟舊檔。

（3）工作環境簡介

最上方①為下拉式功能表。第二②列是工具列表，呈現出常用的指令圖形。右側④是分析圖形的畫面（Map View）。左側 Index 欄位顯示分析圖形的圖層資訊，Attribute List 欄位③會呈現分析完成之後的各種屬性資料。依據使用者的需求，這兩個欄位可以放大、縮小或關閉。左下方⑤會顯示出正在使用的指令訊息，右下方⑥則會呈現出分析圖形的座標資料。

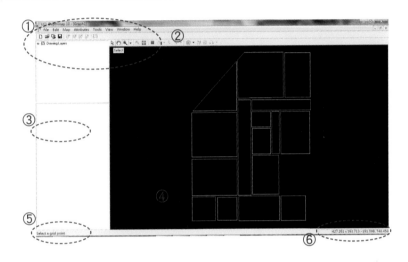

（4）儲存檔案

選擇 File 中的 Save，或是工具列中 Save 的圖形，輸入英文或數字的檔案名稱，然後存檔。Depthmap 的檔案格式為 .graph。為避免無法順利開啟檔案，儲存檔案的資料夾也要以英文或數字命名，建議將資料夾放置在桌面上。

五、畫面與視窗

以下將介紹基本的畫面與視窗控制的功能，與分析過程及分析成果相關的功能將於後續章節說明。

（一）畫面控制（View）

1. 工具列圖形

Select：選擇模式，選擇分析畫面中的圖形、Index中的項目或不同的分析屬性。

Click and Drag：拖拉分析畫面中的圖形。或是按著滑鼠右鍵拖拉畫面。

Zoom in & Zoom out：將分析畫面拉近或拉遠。或是以滑鼠滾輪控制畫面。

可輸入網格間距的設定值。

Recentre View：將圖形充滿於分析畫面的中央區域。

Set grid：設定網格的間距，將圖形充滿網格，作為繪製空間或軸線時的參照網格。

2. 畫面（View）功能表

① Background

選擇畫面背景的顏色，預設為黑色。

② Foreground

選擇置入圖形的顏色，預設為白色。

③ Recentre View

將圖形充滿於畫面的中央區域。亦可點選工具列的 Recentre View 圖形。

④ Show Grid

顯示或隱藏網格。

⑤ Attribute Summary

顯示計算完成的各種參數之最小值、平均值以及最大值。這些參數呈現於圖形左方的 Attribute List 欄位。 在 Attribute Summary 中也可以點選任何參數，個別顯示其相關屬性的數值（Attribute Properties）。另一個開啟這個視窗的方式是點選 Attribute 的 Column Properties 指令。計算完成的各種參數詳見後續章節。

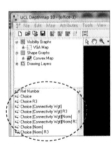
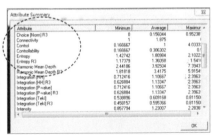
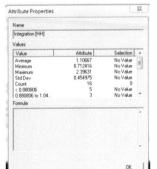
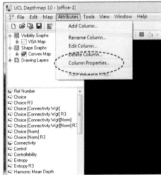

（二）視窗切換（Window）

① **Map**——位於圖面（Map）視窗，最下方表示目前僅開啟一個檔案，名稱為 KC-3.graph。

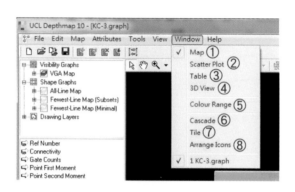

② **Scatter Plot**——軟體運算完成的各類數據之間的關聯性，以 X 軸與 Y 軸呈現不同類型的數據。詳細功能請參見後續章節。

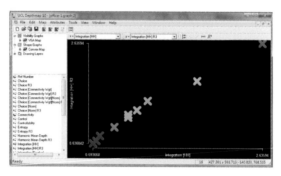

③ **Table**——呈現運算完成之後的所有量化數據。Attribute List 欄位中，所有完成運算的參數的數據，都會呈現於 Table 之中。詳細功能請參見後續章節。

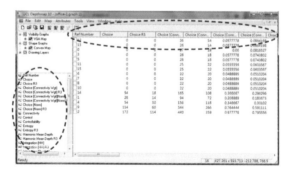

④ **3D View**——將 2D 畫面切換成為 3D。再選擇一次指令則切換回去 2D 畫面。

⑤ **Color Range**—— 調整顏色。使用預設的顏色即可。

⑥ **Cascade**—— 將工作區域的畫面縮小，便於手動調整其大小。

Color Range　　　　　　**Cascade**

⑦ **Tile**—— 使工作區域的畫面成為可以調整大小的狀態。

⑧ **Arrange Icons**

原始畫面　　　　　**可以調整畫面大小的狀態**

（三）Help 功能表

　　Help 的功能包括傳送操作問題與建議、連結操作手冊、線上的教學檔案、線上的程式簡介以及關於 Depthmap 等。這些資訊與相關檔案請參考下載軟體的網址：http://varoudis.github.io/depthmapX/。

Chapter 3
凸視面空間分析

本章的內容包括繪製凸視面空間、連接凸視面空間以及運算程序。建築空間分析的圖形稱為凸視面空間，其定義為在一個空間中的任何一個點，可以同時看到其它的點。建構的方法包括在軟體中手動繪製以及由軟體自動繪製。不論使用哪一種方法，都要先在 AutoCAD 或 Adobe Illustrator 等向量繪圖軟體中繪製凸視面空間的圖形，並且將檔案轉存成 DXF 格式。本章最後會說明上下樓層之間的垂直動線連結方法。

▶ 本章節實際操作步驟，可另行上網參閱，影片連結如下：
網址 https://youtu.be/vzeZqcfAKtk
手機 QRcode

一、繪製凸視面空間

（一）手動繪製

1. 置入 DXF 格式檔案

（1）從功能表選擇 Map 中的 Import，
或是工具列中 Import ⬇ 的圖形。

（2）選擇要置入的 DXF 格式檔案，然後點選開啟舊檔。

（3）儲存檔案

選擇 File 中的 Save，或是工具列中 Save 的圖形，輸入英文或數字的檔案名稱，
然後存檔，檔案格式為 .graph。

2. 繪製凸視面空間

（1）將圖面轉換成凸視面空間

選擇功能表 Map 中的 New，接著在對話框的 Map type 選擇 Convex Map，然後點選 OK。

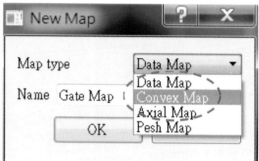

（2）繪製凸視面空間

點選多邊形（Polygon）的指令開始描繪凸視面空間。在繪製時可以使用控制畫面的相關功能，或者滑鼠滾軸與按鍵調整畫面。

（3）Index 欄位增加繪圖的圖層，Attribute List 欄位也增加了 Ref Number 與 Connectivity 兩個項目，藍色箭頭表示繪圖的工作環境。

（4）繪製期間圖形的顏色會變化是正常的現象，但不是運算完成的結果。

（5）繪製過程如果有錯誤可以使用滑鼠右鍵、功能表 Edit 中的 Undo 或者鍵盤上的 Ctrl+Z，放棄已經畫好的圖形再重新開始。

（6）如果要刪除圖形，就要先切換到選擇模式。被選取的圖形變成米黃色，然後選擇功能表 Edit 中的 Clear，或者鍵盤上的 Del 鍵進行刪除。

（7）繪製完成之後將畫面切換到選擇模式，將滑鼠游標停留在圖形上可以看到凸視面空間的編號，軟體以畫圖的順序進行編號。為了便於後續的分析，建議編排好凸視面空間的號碼之後再依序畫圖。

（二）軟體自動繪製

1. 置入 DXF 格式檔案，並儲存檔案。步驟如前所述。

2. 將圖面轉換成凸視面空間

選擇功能表 Map 中的 Convert Drawing Map，接著在對話框的 New Map Type 選擇 Convex Map，然後點選 OK 就繪製完成。

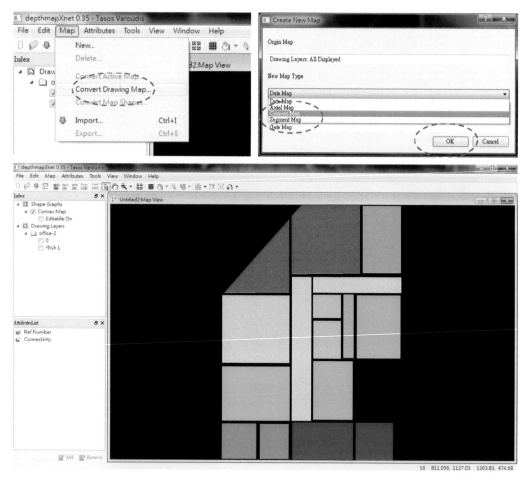

請注意，此時圖面上的色彩是由軟體自動著色，並不是最後的運算結果。記得儲存檔案，接下來要進行連接凸視面空間的步驟。

二、連接凸視面空間

1. 將工作環境切換至 Connectivity

直接點選 Attribute List 欄位中的 Connectivity。所有的圖形變成綠色。

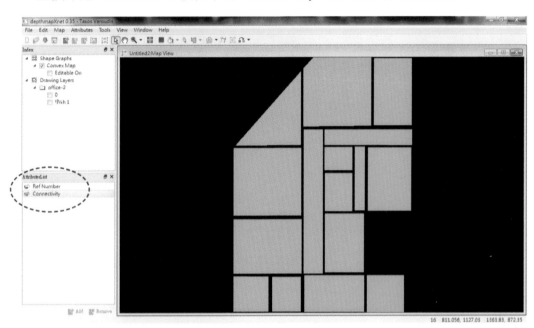

2. 選擇連接指令 Link。此時工作環境的畫面會變暗。

3. 點選起始空間，被點選的空間會變成米黃色。

4. 再點選第二個空間之後，兩個空間就由一條線條連接在一起。記得要經常儲存檔案。

5. 如果連結錯誤可以使用解除連結 Unlink 恢復尚未連結的狀態。操作步驟與連結的程序相同：點選第一個空間 (變成米黃色)，再選取第二個空間就解除連結。

6. 連接完成之後，將畫面切換到選擇模式就會看到計算完成的連接圖。滑鼠游標停留在某個空間上之時，畫面會顯示該空間連接了多少其它空間，這個數據稱為連接值。

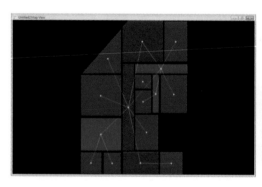
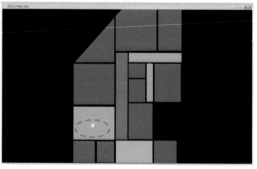

請務必按照空間的連接關係完成凸視面空間的連接圖，避免發生錯誤而影響運算的結果。連接完成之後就可以進行運算程序。

● 三、電腦運算

電腦運算的項目包括整體便捷值、局部便捷值以及其它相關數據。

1. 整體便捷值

（1）選擇功能表上的指令 Tools，然後點選 Axial/Convex/Pesh 以及 Run Graph Analysis。

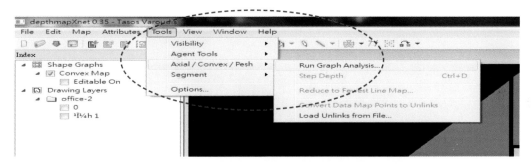

（2）在 Radius 表格填入代表局部的 3，再點選 OK。

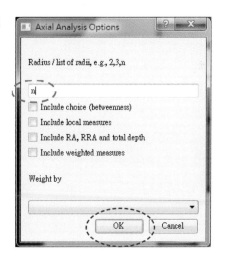

（3）Attribute List 欄位中的藍色箭頭指出的 Integration[HH] 代表整體便捷值。HH 是指 Hiller & Hanson 1984 年 The social logic of space 書中的計算公式。滑鼠移到計算完成的空間上會出現整體便捷值的數據。

計算完成之後的圖形呈現於分析畫面之中，越接近紅色的空間代表其整體便捷值越高，位於建築物中核心的地點，可以很快地到達其它所有的空間。越接近藍色的空間代表其整體便捷值越低，位於的區域，必須走很多步才能到達其它所有的空間。

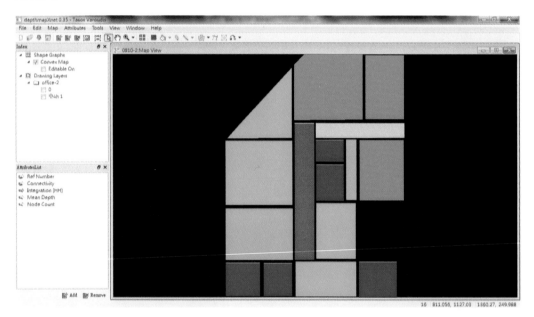

2. 局部便捷值

（1）選擇功能表上的指令 Tools，然後點選 Axial/Convex/Pesh 以及 Run Graph Analysis。

（2）在 Radius 表格填入代表局部的 3，再點選 OK。

（3）Attribute List 欄位中的藍色箭頭指出的 Integration[HH]R3 代表局部便捷值。滑鼠移到計算完成的空間上會出現局部便捷值的數據。

（4）由於案例的空間尺度比較小，便捷值分析結果的差異不大。

另外，Attribute List 欄位中的參數 Mean Depth 與 Mean Depth R3 分別計算空間的整體與局部平均深度。平均深度比較低的空間，表示其位置是位於整體空間中比較淺的位置，這些比較淺的空間可以快速到達其它所有的空間。因此，空間的平均深度越小，其便捷值也就越高。空間的便捷程度取決於空間的深度。

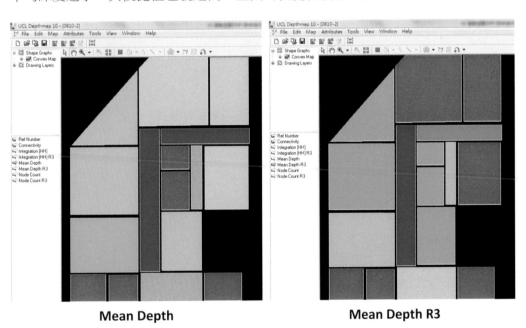

Mean Depth **Mean Depth R3**

　　以下為辦公空間案例的分析成果。為了便於閱讀分析成果，空間的編號是自行加入，分析軟體不會顯示。

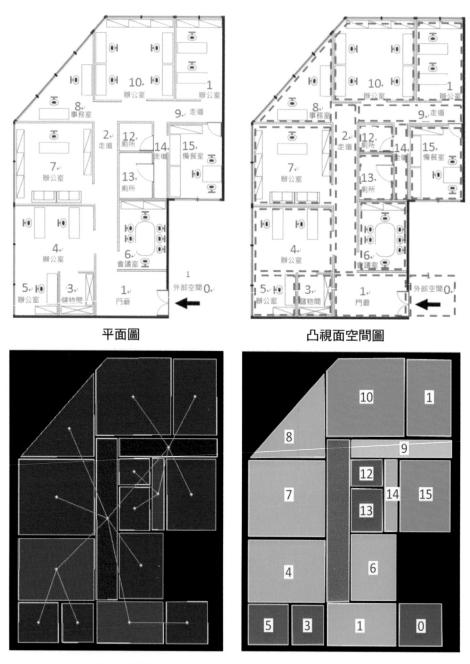

平面圖　　　　　　　　　　　　　　凸視面空間圖

凸視面空間連接圖　　　　　　　　　整體空間便捷圖

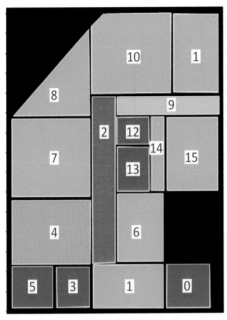

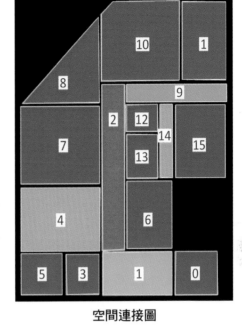

局部空間便捷圖　　　　　　　　　　　空間連接圖

四、垂直動線的連結

建築物的垂直動線包括樓梯、電梯與坡道等型式，以下的案例是樓梯的連結。

1. 置入 DXF 格式檔案。

一樓平面圖（下）與二樓平面圖（上）　　　　　　　分析底圖

資料來源：羅為澮提供

2. 儲存檔案。

3. 軟體自動繪製凸視面空間

操作程序請參照本章第一節。

4. 連面空間

兩個樓層的樓梯空間要連結在一起。

5. 電腦運算

計算整體便捷值、局部便捷值以及其它相關數據。

整體便捷值最高的空間是二樓連接樓梯的通道，以及服務櫃檯前方的用餐區。
局部便捷值最高的空間是一樓連接兩個出入口的通道。

整體凸視面便捷圖

局部凸視面便捷圖

Chapter 4
資料管理與分析

本章將繼續以辦公空間分析為例，呈現 **Depthmap** 在資料管理與分析的操作過程。本章的內容包括量化分析以及輸出分析成果。量化分析章節說明數據呈現以及不同數據的關聯性分析，輸出分析成果章節則是詮釋圖形與數據的輸出方式，並且說明在 **Excel** 中進行關聯性分析的步驟。

▶ 本章節實際操作步驟，可另行上網參閱，影片連結如下：
網址 **https://youtu.be/I4vzULqz8dI**

手機 QRcode

 一、量化分析

Depthmap 將運算完成的數據以表格的形式加以呈現，空間與數據是連動的，點選空間就可以看到數據，反之亦然。不同類別的數據也可以進行關聯性分析，探討數據之間的關聯性強度，作為檢視以及預測設計成果的基礎。

1. 數據呈現

在功能表 Window 中的 Table 指令呈現了所有運算完成的數據。Attribute List 欄

位中完成運算的所有參數的數值，都會呈現於 Table 之中。數據排列的方式為由上
而下，數據越來越大。在 Table 中點選參數的項目，也是相同的排列方式。

如果 Table 之中出現負數，這個情況表示運算錯誤。請檢視空間之間的連結狀況，
是否有獨立無連接的空間。

空間與數據是連動的，勾選空間的編號（Ref Number），圖形中的空間會呈現
出米黃色，顯示出兩者之間的關係。

2. 關聯性分析

在功能表 Window 中的 Scatter Plot 指令呈現各類數據之間的關聯性。以 X 軸與 Y 軸呈現不同類型的數據。圖形中的每一個符號代表一個空間,這個空間的位置取決於其數據在圖形中的分佈狀態。被框選的空間會轉變成淺黃色,這個空間在便捷圖之中,以及 Table 的編號也都會改變顏色,易於辨識其位置與量化數值的高低。接近紅色的符號顯示其數值比較高,接近藍色表示比較低的數值。

R^2 表示兩組數據之間的關聯值,y=x 則是計算式。R^2 的最大數值是 1,接近 1 表示關聯性越強,接近 0 則是低關聯性。兩組數據之間的平均線顯示了關聯性的強度,平均線的角度越接近 45 度,表示兩組數據的關聯性比較強。

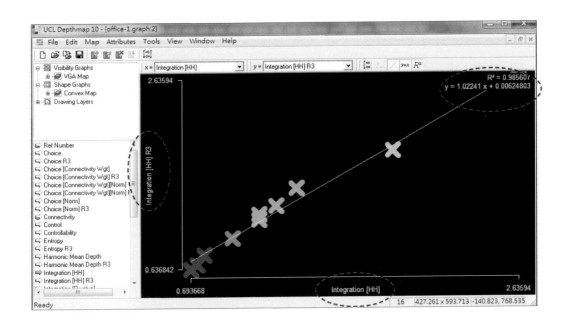

　　運算完成的圖形、Table 以及 Scatter Plot 是連動的。選擇圖形中的任何一個空間,這個被點選空間的顏色變成米黃色,在 Table 中可以看到其空間編號(Ref Number)打勾,在 Scatter Plot 中也是以米黃色呈現其位置。

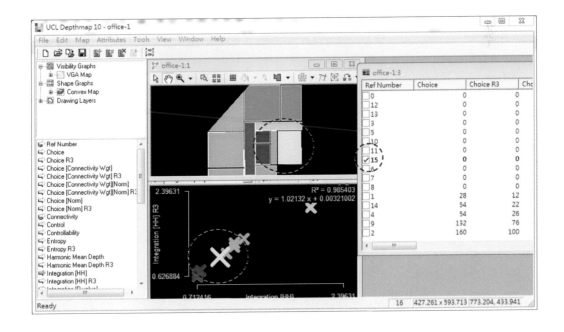

● 二、輸出分析成果

Depthmap 的分析成果包括分析完成的圖形與數據。圖形包括分析圖形以及關聯性分析圖。由於關聯性分析圖的呈現方式不多，本節也會介紹使用 Excel 進行關聯性分析的步驟。

（一）輸出圖形

1. 分析圖形

（1）複製畫面

選擇功能表 Edit 中的 Copy Screen，或者按鍵 Ctrl+C，複製分析環境中的畫面。然後到其它應用軟體中，例如 Word，貼上即可。

複製畫面

（2）輸出畫面

選擇功能表 Edit 中 Export Screen 指令。接著在對話框中選擇儲存檔案的資料夾與輸入英文或數字的檔案名稱，然後點選存檔。檔案格式 .eps 可以使用影像軟體，如 Photoshop，或向量軟體，如 Illustrator，開啟進行編修。

輸出畫面

2. 關聯性分析圖

以複製畫面的方式輸出分析圖。選擇功能表 Edit 中的 Copy Screen，或者按鍵 Ctrl+C，複製分析環境中的畫面。然後到其它應用軟體中，例如 Word，貼上即可。

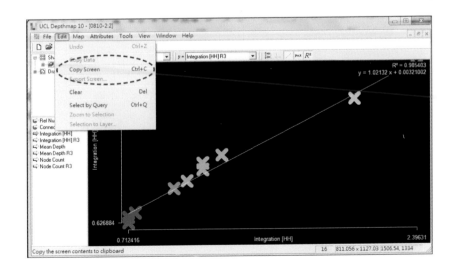

（二）輸出數據

1. 選擇功能表 **Map** 中 **Export**⋯指令。

2. 接著選擇儲存的資料夾，輸入英文或數字檔案名稱，然後點選存檔。儲存的檔案格式 **.txt** 可以在 **Excel** 中開啟。

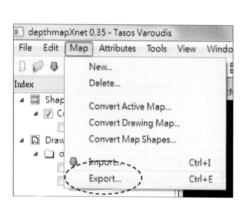

（三）**Excel** 的關聯性分析

1. 開啟 Depthmap 輸出的數據檔案

在 Excel 中開啟舊檔，選擇所有檔案中先前輸出的數據檔案，然後點選開啟。接著在對話框中點選完成，就可以看到完整的輸出數據。

2. 關聯性分析

　　關聯性分析是探討不同類型數據之間的關係，通常是分析便捷值與其它參數的關聯性，常用的分析包括空間構成分佈以及空間明顯性。如果有觀察人行或車流的資料時，除了可以探討觀察數據與便捷值之間的關聯性，也可以分析不同類型觀察數據之間的關係。

　　（1）空間構成分佈

　　整體便捷值與局部便捷值的比值，數據越大表示局部的空間型態及其中的活動比較容易與整體空間連接在一起，最大值是 1。

　　A. 先在工作表單中複製會使用於關聯性分析的參數，然後選擇功能表「插入」之中的「散佈圖」指令。

　　B. 接著選擇以「黑色的點」呈現，以及「選取資料」。

　　C. 在表格之中點選「新增」。

D. 點選數列 X 值的「選取範圍」。

E. 選取整體便捷值的所有數據,接著點選編輯數列表格右方的符號。

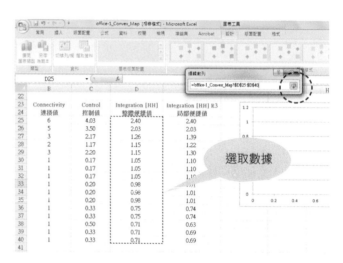

F. 接著點選數列 Y 值的選取範圍。

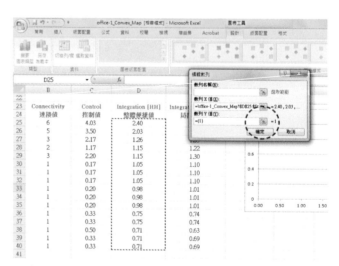

G. 選取局部便捷值的所有數據，接著點選編輯數列表格右方的符號。

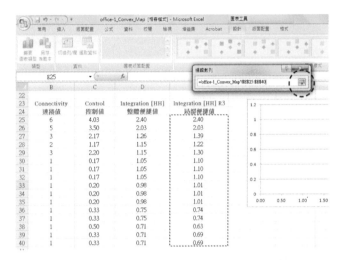

H. 在編輯數列表格以及選取資料來源表格點選確定之後就可以看到圖表。

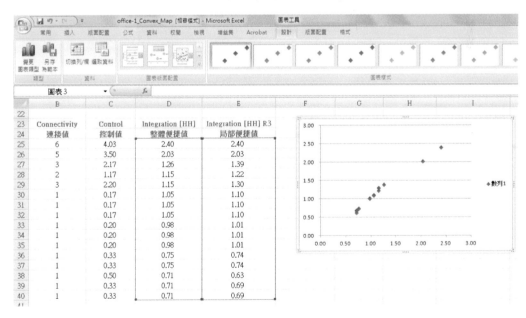

	Connectivity 連接值	Control 控制值	Integration [HH] 整體便捷值	Integration [HH] R3 局部便捷值
22				
23				
24				
25	6	4.03	2.40	2.40
26	5	3.50	2.03	2.03
27	3	2.17	1.26	1.39
28	2	1.17	1.15	1.22
29	3	2.20	1.15	1.30
30	1	0.17	1.05	1.10
31	1	0.17	1.05	1.10
32	1	0.17	1.05	1.10
33	1	0.20	0.98	1.01
34	1	0.20	0.98	1.01
35	1	0.20	0.98	1.01
36	1	0.33	0.75	0.74
37	1	0.33	0.75	0.74
38	1	0.50	0.71	0.63
39	1	0.33	0.71	0.69
40	1	0.33	0.71	0.69

I. 選擇「圖表版面配置」的第三個模式。圖表上每一個點的位置，代表每一個空間的整體與局部便捷值數據的落點。

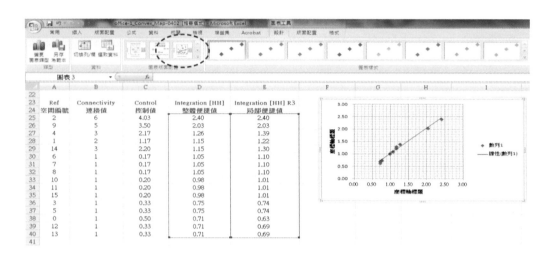

J. 在版面配置中選擇「趨勢線」的其他趨勢線選項。勾選「圖表上顯示公式」與「圖表上顯示 R 平方值」。清除格線與數列文字，修改 X 軸與 Y 軸文字之後就完成了。

最重要的數據是回歸值 R2=0.9854。越接近 1 數據越大。

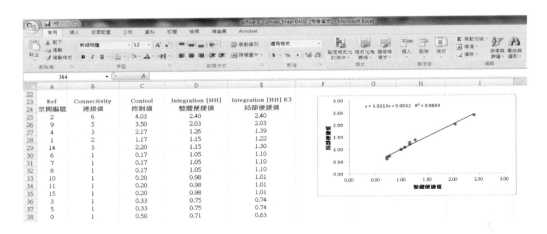

(2) 空間明顯性

　　整體便捷值與連接值的比值，數據越大表示使用者能夠很快的理解其中的空間組織，最大值是 1。分析過程同空間構成分佈。空間明顯性的數值如下表所示，其回歸值是 R2=0.8898。

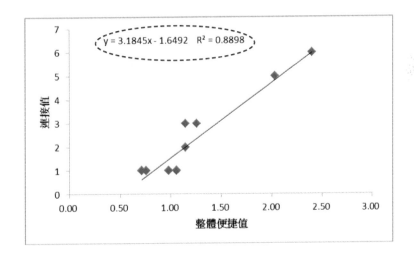

　　以下各章節的資料管理與輸出請參照本章的內容，若有不同的呈現方式，會在後續章節中加以說明。

Chapter 5
軸線分析

有三個繪製軸線圖 (Axial Map) 的方法。首先以 **AutoCAD** 或 **Illustrator** 等向量軟體繪製軸線圖的底圖,並且轉存成 **DXF** 格式檔案,然後在 **Depthmap** 軟體中置入檔案;其次是在 **Depthmap** 軟體中手動繪圖;最後是由軟體自動繪製軸線圖。不論是在向量軟體繪製軸線圖的底圖,或是在 **Depthmap** 手動繪製軸線圖,所有的軸線都要確實的連接在一起,否則軟體會出現錯誤訊息,無法正確運算各項參數。另外,本章也會呈現上下樓層垂直動線的連結方法。

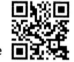 本章節實際操作步驟,可另行上網參閱,影片連結如下:
網址 **https://youtu.be/3z5tBrNyD_o**

手機 **QRcode**

一、置入軸線圖的底圖

1. 置入 DXF 格式檔案

（1）開啟新檔案

從功能表選擇 File 中的 New,或是工具列中 New 的圖形。

（2）置入 DXF 格式檔案

從功能表選擇 Map 中的 Import，或是工具列中 Import 的圖形。

（3）選擇要置入的 DXF 格式檔案，然後點選開啟舊檔。本章的案例是與凸視面空間分析章節相同的辦公室空間。都市與聚落尺度的分析案例參見本書第六章以及第九章。

 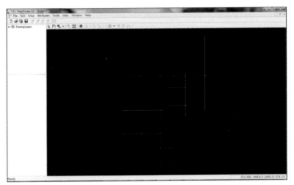

（4）儲存檔案

選擇 File 中的 Save，或是工具列中 Save 的圖形，輸入英文或數字的檔案名稱，然後存檔，檔案格式為 .graph。

2. 轉換圖面

（1）選擇功能表 Map 中的 Convert Drawing Map⋯。

（2）在對話框中 New Map Type 選擇 Axial Map (軸線圖)，然後點選 OK。

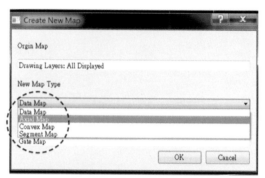

（3）軟體在 Index 欄位已經增加一個新圖層：Shape Graphs。Attribute 欄位增加三個參數：Ref Number 、Connectivity、與 Line Length。將滑鼠的游標停留在圖形上可以看到軸線的編號。也可以使用控制畫面的相關功能，或者滑鼠滾軸與按鍵調整畫面。

二、在 Depthmap 手動繪製軸線圖

1. 開啟新檔案

從功能表選擇 File 中的 New，或是工具列中 New 的圖形。

2. 轉換圖面

（1）選擇功能表 Map 中的 New。

（2）在對話框中的 Map Type 選擇 Axial Map，然後點選 OK。

（3）選擇繪製線條的 Line 指令就可以開始繪圖。

※ 繪圖過程中線條的顏色繪改變，這是正常的現象。繪製的過程中要記得儲存檔案。

三、電腦運算

1. 開啟以前述兩種方法建構的 .graph 檔案。

2. 計算整體便捷值

（1）選擇功能表 Tools 之下的 Axial/Convex/Pesh，以及 Run Graph Analysis。

（2）在 Radius 表格中填入代表整體便捷值的 n，計算的依據（Weight by）請選擇 Connectivity，然後點選 OK。

（3）Attribute List 欄位的藍色箭頭指出 Integration[HH] 代表整體便捷值。HH 是指 Hiller & Hanson 1984 年 The social logic of space 書中的計算公式。滑鼠移到計算完成的軸線上會出現整體便捷值的數據。

3. 計算局部便捷值

（1）選擇功能表 Tools 之下的 Axial/Convex/Pesh，以及 Run Graph Analysis。

（2）在 Radius 表格中填入代表局部便捷值的 3，計算的依據（Weight by）請選擇 Connectivity，然後點選 OK。

（3）Attribute List 欄位的藍色箭頭指出 Integration[HH]R3 代表局部便捷值。滑鼠移到計算完成的軸線上會出現整體便捷值的數據。

四、Depthmap 自動繪製軸線圖

首先在向量軟體繪製軸線圖的底圖，描繪的原則是將所有可以使用的空間串聯在一起，人們可以在其中自由移動，門只留開口即可，不必畫窗。繪製完成的檔案要儲存成 DXF 格式。

1. 置入 DXF 格式底圖

開啟新檔案，然後置入 DXF 格式底圖。操作過程同第一節。

2. 建構 All Line Axial Map

選擇 All Line Axial Map 指令，然後點選封閉多邊形之內的任何一點軟體就自動繪製軸線。

3. 電腦運算

（1）將軸線圖精簡到最少的軸線

選擇功能表Tools之下的Axial/Convex/Pesh，以及Reduce to Fewest Line Map。

（2）將圖層切換至Fewest-Line Map（Minimal）。

（3）進行運算。選擇功能表Tools之下的Axial/Convex/Pesh，以及Run Graph Analysis。

（4）計算整體便捷值時，在 Radius 輸入 n。計算局部便捷值時輸入 3。

（5）軸線連結編修

某些時候軸線的連接會出問題，確認的方法是點選 Attribute List 欄位的 Node Count。如果軸線都是綠色表示沒問題，若是出現紅色線條就必須加以編修。勾選 Fewest-Line Map（Minimal）下方的 Editable On 即可使用 Link 指令編輯。

整體軸線便捷圖

（6）輸出分析成果（參閱第 4 章資料管理與輸出）

A. 輸出圖面

在功能表 Edit 之下選擇複製畫面 Copy Screen，或者是輸出畫面 Export Screen，輸入檔案名稱 .eps，然後以影像處理軟體開啟進行編修。

局部軸線便捷圖

B. 輸出數據

在功能表 Map 之下選擇 Export，輸入檔案名稱 .txt，然後以 Excel 開啟。

五、垂直動線的連結

建築物的垂直動線包括樓梯、電梯與坡道等型式，以下的案例是樓梯的連結。

1. 置入 DXF 格式檔案。

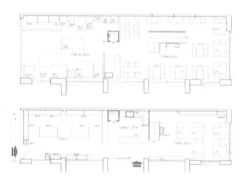

一樓平面圖（下）與二樓平面圖（上）

資料來源：羅為灃提供

軸線分析底圖

2. 儲存檔案

3. 轉換圖面

（1）選擇功能表 Map 中的 Convert Drawing Map…。

（2）在對話框中 New Map Type 選擇 Axial Map (軸線圖)，然後點選 OK。

4. 連結垂直動線

（1）選擇 Link 指令。

（2）連接上下兩個樓層的樓梯軸線。選擇的軸線會呈現出米黃色。：連接完成後則會出現綠色連接線。

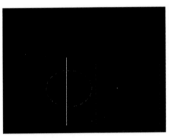

（3）點選工具列上的箭頭圖案，將畫面切回選擇模式。請注意，此時畫面不會顯示出軸線的連接狀況。

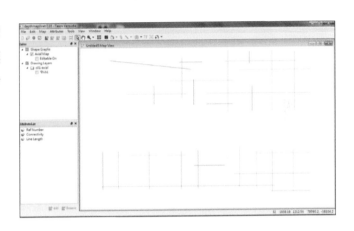

5. 電腦運算。

分析結果顯示，整體便捷值最高的軸線是二樓的樓梯，其次是一樓的樓梯以及二樓用餐區的軸線。局部便捷值最高的軸線則是一樓連接兩個入口的軸線。

整體軸線便捷圖　　　　　　　　　　　局部軸線便捷圖

Chapter 6
分段軸線分析

分段軸線圖（Segment Map）主要是應用於聚落與都市尺度空間的分析。在進行分段軸線分析之前，先以軸線分析的方式進行便捷值的運算，呈現出軸線之間的整體連結關係。然後將軸線便捷圖轉換成為分段軸線圖，也就是將原本一條很長的軸線在連接其它軸線之處切斷，但是維持既有的連接關係，模擬人們在街道行走時的選擇路徑狀況，接著再次進行軸線便捷程度的電腦運算。本章將以中壢區的都市空間作為分析案例。

▶ 本章節實際操作步驟，可另行上網參閱，影片連結如下：
網址 https://youtu.be/l58-JLa2fF8

手機 QRcode

● 一、軸線分析

聚落與都市尺度空間的分析底圖通常是依據地圖自行繪製，軸線的數量相當龐大。完成之後不僅要比對軸線是否正確連接，甚至還要套圖確認軸線的位置，因此會耗費相當多的時間。Depthmap可以置入地理資訊系統（Geographical Information System，簡稱GIS）的檔案格式，從GIS直接匯出道路中心線的檔案即可進行軸線分析。此部分已經超出本書的範圍，期能在其它專書詳細論述。以下扼要說明中壢區分析底圖的製作過程。

1.中壢區分析底圖

（1）依據都市計畫街道圖在向量軟體繪製軸線分析底圖。街道以軸線呈現。

（2）檢查軸線是否確實連接，否則分析時會產生錯誤訊息。

（3）將街道圖與分析底圖疊合在一起，確認軸線的位置是否正確。

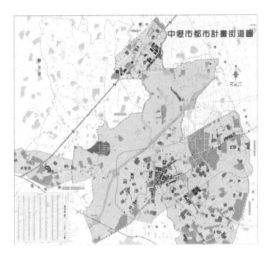 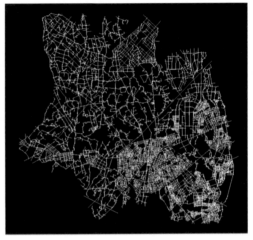

2.置入DXF格式檔案

（1）在Depthmap中建立一個新的檔案
從功能表選擇File中的New，或是工具列中New的圖形。

（2）置入DXF格式檔案
從功能表選擇Map中的Import，或是工具列中Import的圖形。選擇要置入的DXF格式檔案，然後點選開啟舊檔。

（3）儲存檔案
選擇File中的Save，或是工具列中Save的圖形，然後將.graph檔案以非中文名稱儲存於桌面上，或桌面上以非中文命名的資料夾。

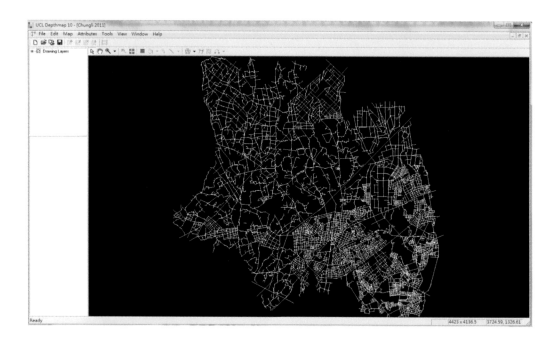

3.進行軸線分析

（1）轉換圖面，將DXF檔案轉換成空間軸線圖
選擇功能表Map中的Convert Drawing Map…。

（2）在對話框
中New Map Type選
擇Axial Map（軸線
圖），然後點選OK。

（3）整體軸線便
捷圖的運算

A．選擇功能表
Tools之下的Axial/
Convex/Pesh，
以及Run Graph
Analysis。

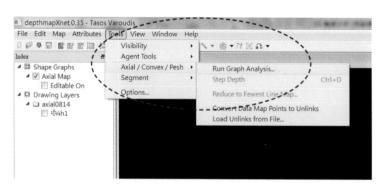

B.在Radius表格中填入代表整體便捷值的n，計算的依據（Weight by）請選擇Connectivity，然後點選OK。

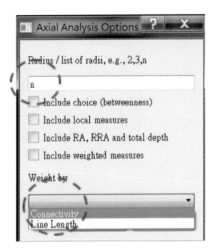

C.選擇Attribute List欄位的Node Count，確認軸線是否完整連接。軸線變成紅色時表示有錯誤，沒有完整連接的軸線呈現出藍色。選擇工具列上的箭頭標示，點選Index欄位中Axial Map左側的+成為-，將軸線轉為可修改狀態Editable On，然後直接將軸線拖拉到正確的連結位置。編修完成重新運算後，完整連接的軸線將會以綠色顯示。

完整連接的軸線圖

D.若有立體交叉的道路，使用Unlink指令解除軸線的連接狀態。檢視無誤之後重新計算。如下圖所示，紅色的圓圈表示國道1號沒有與市區道路連接在一起。

E.分析的結果指出，中壢區總共有5695條軸線，便捷值比較高的軸線集中以中壢火車站為核心的市中心區域，高鐵桃園站特定區也已經形成明顯的生活區。

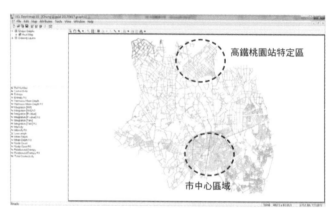

中壢整體軸線便捷圖

F.便捷值高的軸線是1號省道的環北路（軸線編號1）、次高是連接捷運環北站的中豐北路（市道113，軸線編號33）。

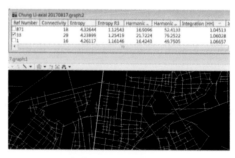

環北路（整體1）　　　　　　中豐北路（整體2）

（4）局部軸線便捷圖的運算

A.選擇功能表Tools之下的Axial/Convex/Pesh，以及Run Graph Analysis。

B.在Radius表格中填入代表局部便捷值的3，計算的依據（Weight by）請選擇Connectivity，然後點選OK。

C.Attribute List欄位的藍色箭頭指出Integration[HH]R3代表局部便捷值。點選欄位中的參數，畫面就會切換到相應的圖形。滑鼠移到計算完成的軸線上時會出現局部便捷值的數據。

D.局部便捷值比較高的軸線都是主要的道路，前二高的軸線依序是高鐵南路三段（31號省道，軸線編號3286）、環中東路二段（市道112，軸線編號1232）。

中壢區局部軸線便捷圖

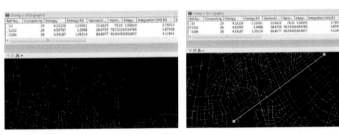

高鐵南路三段（紅色）（局部1）　　環中東路二段（局部2）

● 二、分段軸線分析

1.將軸線便捷圖轉換成為分段軸線圖

（1）在功能表Map中選擇Convert Active Map。

（2）在對話框中的New Map Type選擇Segment Map。然後點選OK。

※此時畫面會顯示出紅色與藍色的軸線，點選軸線可以看到原本的軸線都在連接處斷開。

2.分段軸線之Angular Segment運算

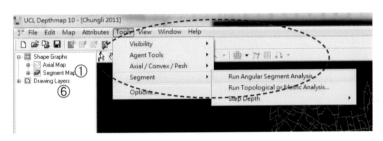
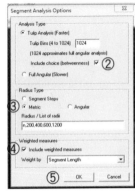

①在功能表Tools中選擇Segment以及Run Angular Segment Analysis指令。

②在Analysis Type選擇Include choice (betweenness)。

③在Radius Type選擇Metric，Radius/List of radii輸入n, 200, 400, 600, 1200。n表示整體運算，也就是開車的距離。另外4個數值表示步行的長度。步行200公尺大約需要3分鐘，400公尺為5分鐘，600公尺為8分鐘，800公尺約10分鐘（騎腳踏車約5分鐘），1200公尺需要15分鐘。可依據呈現的精緻程度自行輸入距離。

④在運算依據Weighted Measures選擇Include weighted measures，與以分段長度計算weight by segment length。

⑤選擇OK之後就開始運算。因為分段軸線的數量非常多，需要比較久的時間進行運算。

⑥A.在功能表Window中選擇Colour Range。

B.在對話框中的下拉選單選擇Depthmap Classic。

C.然後點選Apply to All。選擇Close關閉對話框。

⑦計算結果顯示，分段軸線便捷圖中總共有25221條軸線，大約是軸線便捷圖的4.5倍之多。以下的分段軸線便捷圖是依據輸入的四個Radius數據加以呈現。

A.整體Choice n呈現出中壢區的主要交通動線網絡，包括市中心內的穿越路徑、外環道路以及向外延伸的道路等。

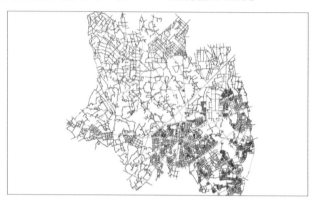

整體 Choice n

B.局部Choice R1200更清楚地顯示了中壢區的都市空間型態，除了市中心區域之外，其它地區的空間架構逐漸浮現。

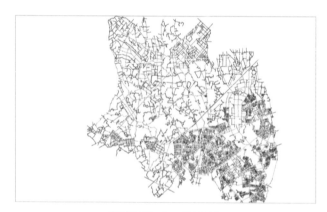

局部 Choice R1200

C.次要路徑出現於局部Choice R600軸線圖之中，與主要道路串接在一起，形成完整的動線系統。

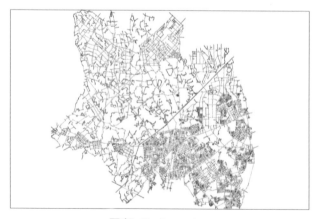

局部 Choice R600

D.局部Choice R200則是明顯地呈現出中壢區的主要生活區域，每一個區域都有高便捷值的核心路徑。

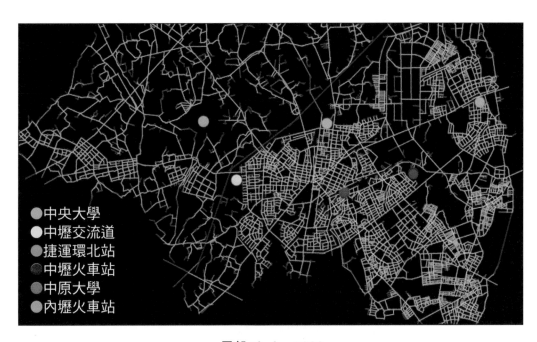

局部 Choice R200

3.分段軸線之Topological與Metric運算

（1）Topological Analysis（拓樸分析）

A.在功能表Tools中選擇Segment以及Run Topological or Metric Analysis指令。

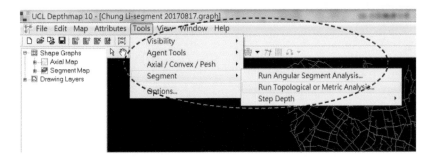

B.在對話框的Analysis Type選擇
Topological（axial），Radius輸入n，然
後點選OK。

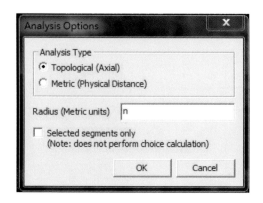

（2）Metric

A.在功能表Tools中選擇Segment以及
Run Topological or Metric Analysis指令。

B.在對話框的Analysis Type選擇代表實
質距離的Metric（Physical Distance）進
行分析。接著在Radius輸入n。然後點選
OK。

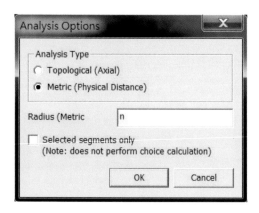

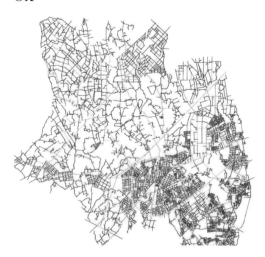

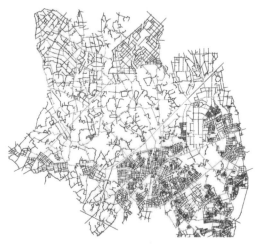

Topological Analysis　　　　　　　　**Metric Analysis**

4.分段軸線之Set Depth分析

就像Justified Graph分析一樣，分段軸線分析也能夠讓使用者選定一條軸線作為起始之處，計算該軸線與其它所有軸線之間的空間關係。

（1）選擇一條軸線。

（2）在功能表Tools中選擇Segment、Step Depth以及Angular Step指令。

（3）在功能表Tools中選擇Segment、Step Depth以及Topological Step指令。

（4）在功能表Tools中選擇Segment、Step Depth以及Metric Step指令。

Chapter 7
視覺圖形分析

依據便捷程度的概念，視覺圖形分析（**Visibility Graph Analysis**）探討人們在建築空間中的互視程度（**visual integration**），將每一個空間提供給人們的視覺領域（**isovist**）連接在一起進行電腦運算，呈現出了人們在空間中移動時能夠看到的整體視覺圖形。

 本章節實際操作步驟，可另行上網參閱，影片連結如下：

網址 **https://youtu.be/rO6LqH-RaCA**

手機 **QRcode**

1. 繪製視覺圖形的底圖

在 AutoCAD 或 Illustrator 等繪圖軟體之中，將平面圖繪製成一個封閉的多邊形，並且將檔案儲存成 DXF 格式。由於是視覺分析，若是有窗戶表示視覺上是連通的，要將空間串聯在一起。如下圖的虛線部分所示，雖然是同一個平面圖，軸線分析的底圖與視覺圖形分析底圖是

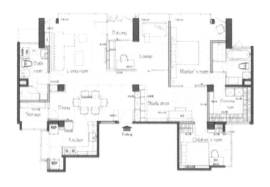

住宅平面圖
（資料來源：羅為澮提供）

有差異的，原本具有隔間作用的玻璃牆面或窗戶，在視覺圖形分析底圖中與其它空間一起形成了相互連通的視覺領域。

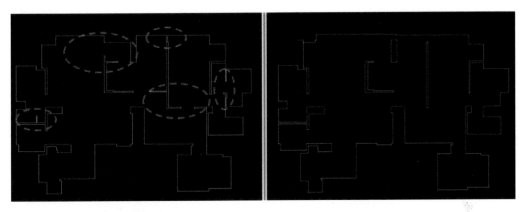

軸線分析底圖　　　　　　　　　　視覺圖形分析底圖

2. 置入視覺圖形的 DXF 檔案

（1）在 Depthmap 中建立一個新的檔案
從功能表選擇 File 中的 New，或是工具列中 New 的圖形。

（2）置入 DXF 格式檔案
從功能表選擇 Map 中的 Import，或是工具列中 Import 的圖形。選擇要置入的 DXF 格式檔案，然後點選開啟舊檔。

（3）儲存檔案
選擇 File 中的 Save，或是工具列中 Save 的圖形，然後將 .graph 檔案以非中文名稱儲存於桌面上，或桌面上以非中文命名的資料夾。

3. 設定網格大小

（1）從功能表 Tools 中選擇
Visibility 以及 Set Grid 指令。

（2）在對話框中自行設定網
格大小（Spacing），網格越小表
示解析度越高，運算的時間也會
更久，建議設定大一點的網格，
例如 20。然後點選 OK。

4. 填充網格

（1）選擇工具列上的油漆桶
指令。

（2）點選圖形內部的任何一
點完成填充。

5. 繪製視覺圖形

（1）從功能表 Tools 中選擇 Visibility 以 及 Make Visibility Graph。

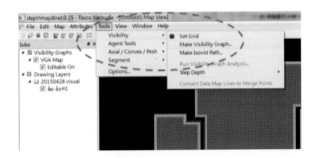

（2）在對話框中點選 OK。

（3）關閉網格。從功能表 View 中選擇 Show Grid。請注意，此時的顏色並不是運算完成的結果，下一個步驟才開始分析。

6. 整體互視程度分析

（1）從功能表 Tools 中選擇 Visibility 以 及 Run Visibility Graph Analysis 指令。

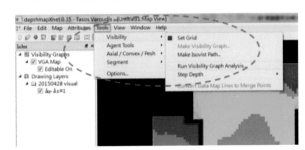

（2）在對話框中選擇Calculate visibility relations，然後點選進行整體運算的include global radius，在radius空格中輸入n，並且選擇Include local measures，最後點選OK。若運算時間需要很久時，可以回到前面Set Grid的步驟，重新設定網格大小（Spacing）。

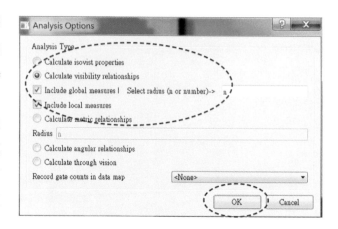

（3）運算完成的參數會呈現於Attribute List欄位之中。其中藍色箭頭標示的Visual Integration〔HH〕代表整體互視程度。HH是指Hiller & Hanson 1984年The social logic of space書中的計算公式。點選其中一個參數，右側分析畫面就會顯示出該參數的分析圖形。

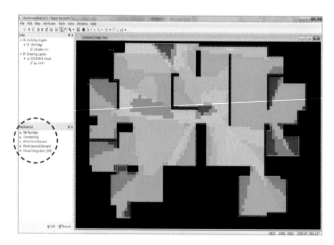

7. 局部互視程度分析

（1）從功能表Tools中選擇 Visibility 以 及 Run Visibility Graph Analysis 指令。

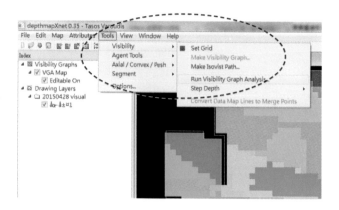

（2）在對話框中選擇 Calculate visibility relations，然後點選進行局部運算的 include global radius， 在 radius 空格中輸入 3，並且選擇 Include local measures，最後點選 OK。

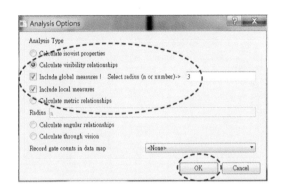

（3）運算完成的參數會呈現於 Attribute List 欄位之中。其中藍色箭頭標示的 Visual Integration〔HH〕R3 代表局部的互視程度。

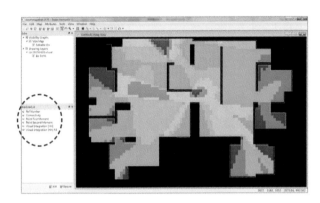

8. 輸出分析成果（參閱第 4 章資料管理與輸出）

（1）輸出圖面
在功能表 Edit 之下選擇複製畫面 Copy Screen，或者是輸出畫面 Export Screen，輸入檔案名稱 .eps，然後以影像處理軟體開啟進行編修。

（2）輸出數據
在功能表 Map 之下選擇 Export，輸入檔案名稱 .txt，然後以 Excel 開啟。

Chapter 8
人流群聚分析

人流群聚分析（**Agent-based Analysis**）是應用電腦代理人的模型，模擬人們在空間中移動與聚集的行為，探討人在空間中的個體行為，空間對人的行為之影響，以及空間與人的交互作用。

▶ 本章節實際操作步驟，可另行上網參閱，影片連結如下：
網址 **https://youtu.be/8XMEKXeqaOg**
手機 **QRcode**

一、分析

1. 繪製分析底圖

在 AutoCAD 或 Illustrator 等向量繪圖軟體之中，將平面圖上的所有空間繪製成為一個封閉的多邊形，並且將檔案儲存成 DXF 格式。請注意，雖然分析方法與視覺圖形分析（VGA）類似，人流群聚的分析底圖與軸線分析相同，以空間為分析的基礎。以下的四個分析步驟與 VGA 相同。

2. 置入 DXF 檔案

（1）在 Depthmap 中建立新檔案——從功能表選擇 File 中的 New，或是工具列中 New 的圖形。

（2）置入 DXF 格式檔案——從功能表選擇 Map 中的 Import，或是工具列中 Import 的圖形。選擇要置入的 DXF 格式檔案，然後點選開啟舊檔。

（3）儲存檔案——選擇 File 中的 Save，或是工具列中 Save 的圖形，然後將 .graph 檔案以非中文名稱儲存於桌面上，或桌面上以非中文命名的資料夾。

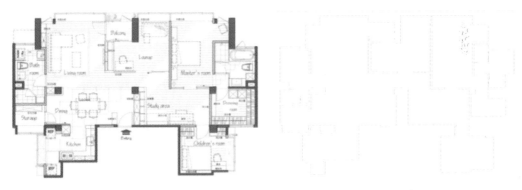

住宅平面圖　　　　　　　　　　　　　　　　分析底圖

3. 設定網格的大小

（1）從功能表 Tools 中選擇 Visibility 以及 Set Grid 指令。

（2）在對話框中自行設定網格大小（Spacing），網格越小表示解析度越高，運算的時間也會更久，建議設定大一點的網格，例如 20。然後點選 OK。

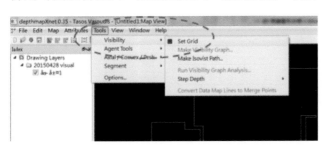

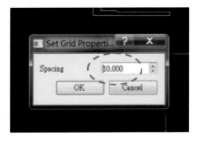

4. 填充網格

（1）選擇工具列上的油漆桶指令。

（2）點選圖形內部的任何一點完成填充。

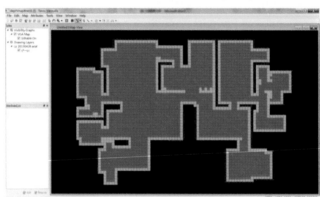

5. 繪製視覺圖形

（1）從功能表 Tools 中選擇 Visibility 以及 Make Visibility Graph。

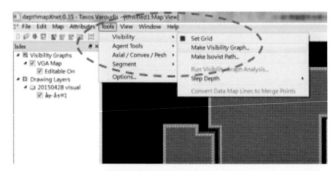

（2）在對話框中點選 OK。

（3）關閉網格。從功能
表 View 中選擇 Show Grid。
請注意，此時的顏色並不是
運算完成的結果，下一個步
驟才開始分析。

6. 人流群聚分析

（1）從功能表 Tools 中選擇 Agent Tools 以及 Run Agent Analysis 指令。

（2）選擇 Release from any location，從任何一點進行運算。然後點選 OK。

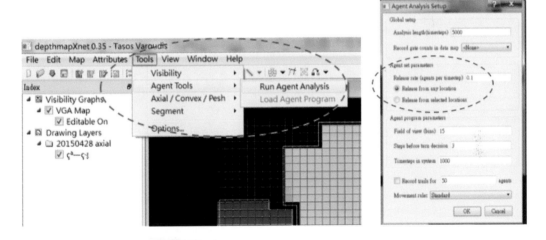

（3）運算完成的圖層是 Gate Counts。

（4）若要選擇從指定點進行運算，先在箭頭模式之下點選圖面上的某一個點，
通常是接近入口的點。

（5）從功能表 Tools 中選擇 Agent Tools 以及 Run Agent Analysis 指令。

（6）接著選擇 Release from selected location。然後點選 OK。

分析的結果顯示，這個住宅案例中，人流群聚的分布狀態是從公共空間延伸到私密空間。核心空間是位於客廳與餐廳之間的開放區域，然後延伸到其它的公共空間，例如廚房、休息室以及書房等空間，接著才是私密的空間，包括臥室與衛浴空間。人流群聚的分析結果與住宅空間的使用狀況相符，因此這個分析方法能夠預測使用者的空間行為。

Release from any location 的運算結果

點選圖面上的一個點

Release from selected location 的運算結果

二、畫面控制

（1）切換至 3D 畫面

從功能表 Window 中選擇 3D View。

3D 畫面

（2）3D 畫面控制工作列

① 置入軌跡（import traces）檔案，.xml 格式。

② 將代理人（agent）放置於畫面之中。

③ 代理人停止之後重新動作。先前行走過的網格會消失。

④ 暫停代理人的動作。

⑤ 停止代理人的動作。

⑥ 呈現代理人行走路線的軌跡。

⑦ 旋轉畫面。

⑧ 拖拉畫面。

⑨ 拉近拉遠畫面。滑鼠滾輪亦可執行此功能。

⑩ 自動拉近拉遠畫面。點選 7、8、9 三個功能，自動畫面才會停止。

⑪ 顯示代理人行走過的網格。代理人開始行走之後自動顯示。

代理人在網格之中移動

（3）切換回去 2D 畫面

點選 3D View 即可切換。

Chapter 9
應用案例

本章將介紹應用 **Space Syntax** 理論進行研究的案例，範圍包括都市空間與建築空間。探討的議題涵蓋空間型態、設計應用以及空間行為等，結合相關理論解析人與空間之間的交互關係。

一、都市空間

鐵路的高架化或是地下化對於都市的景觀、交通以及土地使用都會產生很大的衝擊。以下將以嘉義市以及桃園區兩個城市為例，詮釋平面的鐵路消失之後都市空間結構的變遷與願景。

（一）嘉義市

1. 現況分析

自從 1704 年建城之後，在經濟、社會、與政治等面向，嘉義市一直都是雲嘉南

地區的重要樞紐角色。嘉義市的城市空間相當具有特色，例如嘉義火車站前融合新與舊都市紋理的市中心商業區、豐富的歷史空間資源以及休閒與觀光資源等（圖9-1）。然而，嘉義市的城市空間再發展並沒有因為高鐵通車與阿里山鐵路而受惠，如何提升在地的經濟與留住觀光客源仍然是當地政府面臨的重大課題。鐵路的高架化成為一個難得的契機，市中心的都市風貌會因此煥然一新。

　　本研究首先分析嘉義市都市空間的現況，接著模擬未來鐵路高架完工之後的狀況，最後進行比較分析，呈現都市空間型態變遷的可能性。本研究引用的嘉義市未來空間是依據「嘉義市區鐵路高架化計畫可行性研究」（交通部鐵路改建工程局，2006），主要擬訂鐵路高架化的實施方案與騰空土地的大致使用方向，以及「嘉義市火車站附近更新先期規劃」（嘉義市，2007），依據鐵路高架化之後的空間組織以及都市計劃提出更新規畫的再發展方案與評估。

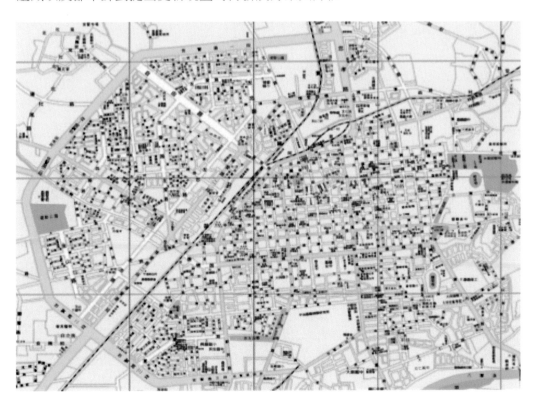

圖 9-1 嘉義市街道圖

火車站地區從日據時期開始成為城市的核心區域。清朝光緒時期城內的發展已趨飽和，逐漸向外擴充腹地，最便捷的空間軸線位於城內中央區域（圖 9-2)。如圖 9-3 所示，在鐵路興建完成之後，整體而言，雖然最便捷的空間軸線仍然位於城牆之內，整個城市的核心開始向鐵路沿線擴展，城內與火車站的部分街道已經形成了明顯的生活圈。在當時的城市發展，火車站前以及鐵路沿線區域的重要地位已經開始浮現，也就是說鐵路運輸系統成為空間結構擴展的誘因，進而使核心區域產生移動的現象，並且即將逐漸主導嘉義市的整體城市空間結構。

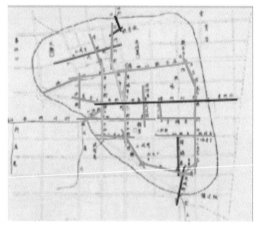

圖 9-2 光緒時期整體便捷圖

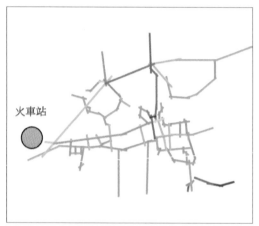

圖 9-3 1926 年整體軸線便捷圖

日據時期因為發生嘉義大地震的緣故，城牆與城門都被震毀，日據政府因此進行所謂的市區改正計畫。台灣大多數的城市都進行現代化的設計，植入西方的都市設計格局，以格子狀的網絡做為都市空間配置的原則，並以巴洛克式的圓環作為都市節點空間的設計方法。嘉義市的空間組織也是依據上述的原則改正，具備現代化都市的雛形，高便捷值的軸線鄰近火車站 (圖 9-4)。

嘉義市 1949 年的都市計畫圖就已經成為現在都市空間的基本架構，火車站前站的區域成為都市中活動最密集的地區，後站只有零星區域的發展，這也是台灣每個有鐵路通過城市的顯著空間特徵之一。民族路是當時最便捷的紅色軸線 (圖 9-5)。

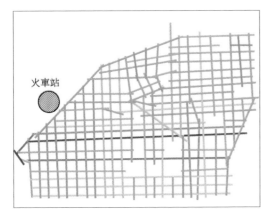

圖 9-4 1926 年整體軸線便捷圖

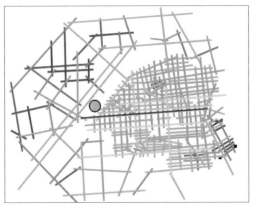

圖 9-5 1949 年整體軸線便捷圖

　　嘉義市現況的整體空間組織依然是以站前的區域為城市核心，火車站以西的區域相對的比較疏離 (圖 9-6)。高便捷值的軸線大部分都是城市中的主要道路，且集中於前站的區域。舊城區仍舊延續清代與日據時期的都市紋理，扮演城市樞紐的重要角色。火車站區雖然在實質上組隔了前站與後站的區域，但重要的是站區剛好座落於前站與後站共同圍塑出的核心區域之內，因而呈現出再發展的機會。局部的空間便捷圖呈現出市區主要道路是居民日常生活的重心所在，並且承載局部之步行與車行交通上的便捷地位，特別是站前區域（圖 9-7）。這個分析的結果呈現出了嘉義市現況的都市空間型態與生活機能。

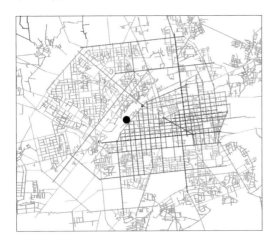

圖 9-6 整體軸線便捷圖

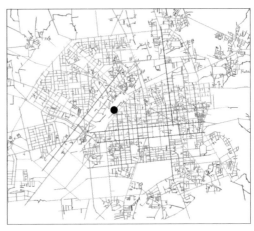

圖 9-7 局部軸線便捷圖

2. 未來分析

依據更新先期規劃，計畫範圍除了火車站區之外，也包括鐵路沿線的一些土地。規劃內容則有屬於都市計畫用地的住宅與商業區、文化園區、以及生態公園等，以期將這個都市更新的區域做出最妥善的規畫，活絡嘉義市的產業、經濟、與文化等層面。如圖 9-8 的現況整體便捷圖所示，火車站區之內與鐵路沿線之上的空間軸線之便捷值都偏低，也就是軸線的顏色以綠色與藍色居多。便捷值高的軸線，偏向紅色、橙紅色、與橙色的軸線大致上都分布於車站前方的舊城區，以及後站的部分主要道路之上。未來的整體便捷圖不僅呈現出鐵路高架之後騰空土地做為主要道路的高便捷值，同時經由前後站穿越道路的連結之後，穿越道路本身以及其連接的網路之便捷值都是大幅提高。換句話說，原本被鐵路阻隔的疏離城市空間，未來都會被整合到現有的核心區域之中，土地的使用價值提高，城市的活動也會因此更為多元與密集。

以局部的便捷圖而言，火車站區與鐵路沿線北邊的現況都是呈現比較低的便捷值，偏向藍色的空間軸線居多（圖 9-9）。但是未來的局部便捷圖顯示，火車站區中沿著現有鐵路增加的軸線為橙色，不僅被整合到前站與後站的區域，同時使水平穿越的街道之便捷值提高，形成新的局部核心區域。鐵路沿線北邊區域（圖中橢圓形虛線的部分），也形成一個完整的局部範圍，四周是偏向橙色的連外主要道路，越往內部的軸線其顏色逐漸偏向藍色，這個分佈狀態說明住商混合的空間使用型態，與先期規畫的內容相同。另外，站前核心區域原有的局部特質改變不大。站後的狀況也類似，只有橢圓形虛線正下方軸線的便捷值明顯增加。在量化數據的分析方面，不論是空間構成分佈或者是空間明顯性，未來空間型態的分析結果都比現況略微提升。

以上的分析成果指出，不論是整體便捷圖、局部便捷圖、整體與局部空間型態的契合程度、以及空間的明顯性，未來嘉義火車站鄰近城市空間的機能會比現況更加活絡。這些成果說明如果鐵路高架捷運化，嘉義火車站又會再度扮演城市空間流動與連結的關鍵角色。

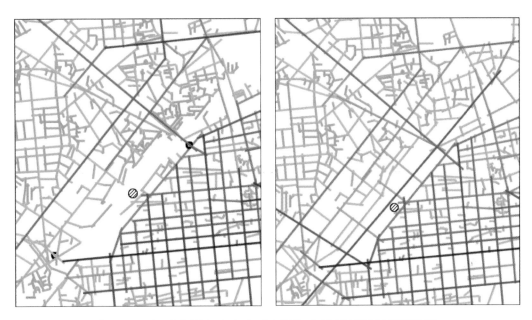

圖 9-8 現況（左圖）與未來（右圖）之整體軸線便捷圖比較

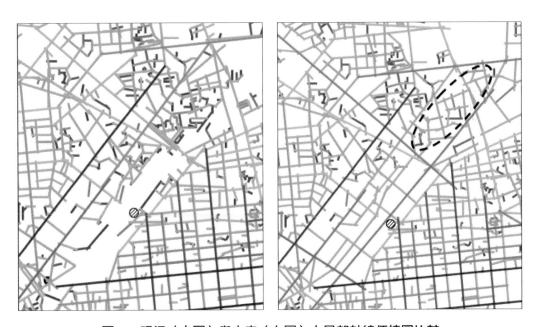

圖 9-9 現況（左圖）與未來（右圖）之局部軸線便捷圖比較

（二）桃園區

1. 現況分析

　　桃園區的都市發展是以 1745 年創建的景福宮為中心，日據時期鐵路通車之後都市的核心開始往火車站附近移動。與嘉義市相同，火車軌道阻隔車站兩側的道路

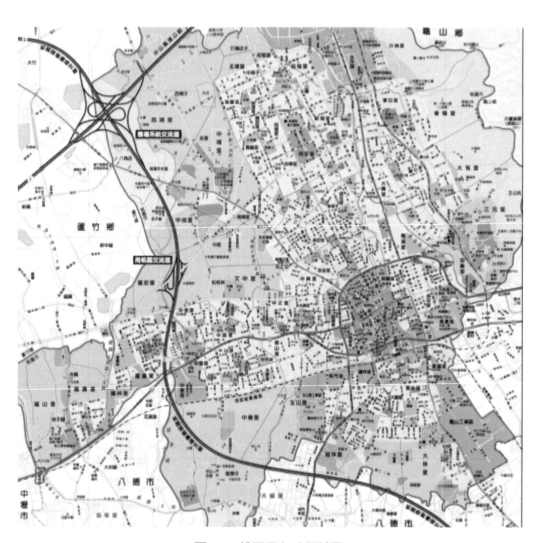

圖 9-10 桃園區行政區域圖

連結，車站前方區域的發展比站後快速，這是臺灣許多都市共同的空間特徵。桃園車站原本是要高架捷運化，後來要改成地下化，不論哪一種方式都會和嘉義市的狀況類似。鐵路沿線會有許多騰空的土地，作為市區道路或開放空間的使用。車站高架或地下化之後，車站兩側的許多道路會連結在一起，都市的空間結構會更加完整。本研究以上述的現象為依據，探討桃園區未來的都市空間願景。

Depthmap 分段軸線之整體 Choice 分析結果顯示，桃園區的市區主要道路都清晰可見（圖 9-11）。便捷值最高的紅色軸線是位於火車站東北方，連接南崁交流道的春日路。次高的紅色軸線是大興西路三段。連接景福宮與市政府的中山路，以及與中山路垂直連接的國際路一段，都是高便捷值的軸線。以半徑 600 公尺的局部 Choice R600 分析圖來看，火車站前附近區域的機能性明顯的比站後還要來的活絡（圖 9-12）。主要道路的便捷值仍然比較高，次要道路也都清晰可見。

圖 9-11 現況 Choice n　　　　　　圖 9-12 現況 Choice R600

2. 未來分析

未來的整體 Choice 分析結果與現況類似，春日路仍然是便捷值最高的軸線，大興西路三段還是次高的軸線，可是強度略為下降，這是因為鐵路沿線新增道路的

出現，且便捷值也很高，以及車站前後道路也連接在一起（圖 9-13）。由此可見，新增的道路與既有道路的連接對原有的空間結構產生影響。在局部 Choice R600 分析方面，局部區域的機能性也略為增強，特別是後站的區域，主要道路的便捷值略為提昇（圖 9-14）。車站前後道路連通之後，站前的機能強度往下延伸（圖 9-15）。若再配合相關開發計畫，車站區域的功能性會更加完善，提升都市生活的品質。

圖 9-13 未來 Choice n　　　　**圖 9-14 未來 Choice R600**

圖 9-15 現況（下）與未來（上）Choice R600 的比較

以上兩個城市的分析表現方式略有不同。嘉義市是以 Integration 顯示，桃園區則是以 Choice 呈現。在分析大型尺度城市時，Integration 呈現的機能強度太大，也就是高便捷值的軸線有點過多，導致分析結果與現況略有不同而受到質疑。Choice 的方式則是提供研究者許多局部分析的結果，選擇與現況比較相符的半徑加以呈現。在分析小尺度聚落時，Integration 還是很有解釋力的。所以，依照研究者的需求而定，沒有絕對的標準。另外，以上的城市研究沒有加入人潮與車流的資料，因此無法討論 Space Syntax 的分析結果與那些資料之間的關聯性。實證 Space Syntax 的預測能力是後續研究需要加強之處。

二、建築空間

研究案例包括住宅、書店以及電信服務中心。除了說明如何應用 Space Syntax 理論的分析方法之外，本書也嘗試結合相關的理論，包括生態心理學（ecological psychology）與環境心理學（environmental psychology），詮釋隱含於設計結果之中的深層意義，揭示人與空間之間的重要交互關係。

（一）住宅

這個住宅的家庭成員有上班族夫妻以及退休父母，空間包括客廳、餐廳、廚房、三間臥房、三間衛浴空間、儲藏室以及陽台等（圖 9-16）。夫妻使用主臥室，父母各使用一間臥室，全家共用客廳、餐廳與廚房。現況的使用問題是夫妻的工作比較忙碌，總是早出晚歸，晚上回家之後也會吃消夜，經常會吵到年邁的雙親。設計的問題是，夫妻與雙親的作息習慣不同時，如何改善空間的動線設計才能避免雙方的交互影響。室內設計師建議，提高主臥室的私密性與獨立性。主臥室的門移到客廳的左上方，使得原來共用的通道只給父母使用。主臥室的衣櫃也合併到進入衛浴空間之前的更衣間。客廳的電視櫃配置在左側牆面，沙發也跟著旋轉九十度。大門旁原來的鞋櫃移到門的前方，形成玄關空間，並且遮蔽穿透客廳的視線。

圖 9-16 現況平面圖（左）與設計後平面圖（右）（林宗哲提供）

現況的整體空間便捷圖顯示了空間使用上的問題（圖 9-17）。便捷值最高的空間是位於進出三個房間的走道，次高的空間是便捷值最高的走道下方的通道，連接了客廳與通往衛浴空間的走道，第三高的空間才是客廳。現況的整體軸線便捷圖也指出了便捷值最高的軸線通過三個房間共用的走道，次高的軸線連接到餐廳，第三高的軸線連接客廳與陽台。在視覺圖形的分析中，公共空間的互視程度比較高，最高的地方位於客廳以及三個房間共用的走道。另外，從現況的人流群聚分析圖可以清楚地看到，相較於其它的空間，通道的活動強度非常的大，由餐廳與客廳之間的走道，連接高便捷值的通道，最後延伸到主臥室。

圖 9-17 現況（左）與設計後（右）的整體空間便捷圖

設計後的核心空間往客廳的方向移動（圖9-17）。便捷值最高的空間是介於客廳與前往雙親臥室的走道，次高的空間客廳，然後才是進入雙親臥室的走道。玄關與餐廳的便捷值也都提高，主臥室也是如此。在軸線方面，雖然紅色軸線的位置不變，其它位於公共空間的軸線之便捷值都提高了（圖9-18）。視覺圖形與人流群聚的分析也是呈現出類似的結果（圖9-19，9-20）。

圖 **9-18** 現況（左）與設計後（右）的整體軸線便捷圖

圖 **9-19** 現況（左）與設計後（右）的視覺圖形

圖 9-20 現況（左）與設計後（左）的人流群聚分析圖

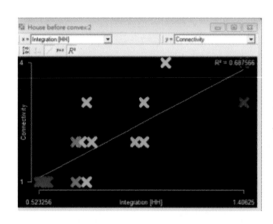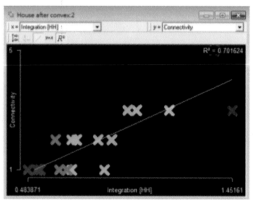

圖 9-21 現況與設計後的空間明顯性（便捷值與連接值的關聯性）

　　設計變更之後，家人的生活動線不會彼此干擾了，大家聚集在公共空間的機會增加許多。由於直接連結客廳，主臥室的獨立性也提升了，便捷值比之前還要高，但是私密性相對降低了。原來的空間配置經過調整之後，整體空間明顯性的數值也略微提升（圖 9-21）。分析的結果顯示，設計師提出的構想是可行的，能夠提升居家的生活品質。當然，還有一些設計的細節必須再加以調整。因此，Space Syntax 理論與分析方法可以輔助室內設計師作設計，從科學的觀點以及專業的直覺共同檢視設計的內容。

（二）書店

這個案例不僅呈現出 Depthmap 的分析成果，也嘗試將觀察的資料與相關分析的成果整合在一起，探討書店消費者的空間行為與室內設計之間的交互關係。

如平面圖所示，除了收銀台之外，這個書店劃分為十二個不同類型圖書的區域，並且想要塑造出書林大道的空間效果，從雜誌區延伸到文學區（圖 9-22）。整體軸線便捷圖指出書林大道軸線的便捷值最高，右側是第一高，左側是第二高（圖

圖 9-22 平面圖（沈豪慶提供）

圖 9-23 整體軸線便捷圖

9-23）。第三高的軸線是介於左側與右側書籍區之間的狹長通道。接下來高便捷值軸線是從旅遊飲食書籍區，通過新書區延伸到主題推薦區的軸線。然後是從旅遊飲食書籍區，通過新書區抵達收銀台的軸線。在局部便捷圖方面，最高的兩條軸線也是書林大道的軸線，與整體便捷值相同（圖 9-24）。第三與第四高的軸線則是位於最左側狹長通道的兩條軸線。接下來的軸線也是介於左側與右側書籍區之間的狹長通道。整體而言，垂直並且比較長的動線之便捷值比較高。

圖 9-24 局部軸線便捷圖

圖 9-25 互視程度分析圖

在互視程度分析方面，視覺圖形的焦點空間出現在與新書區連接的書林大道之上，由此地點開始，前後貫穿整條書林大道，並且延伸到整個新書區以及主題推薦區（圖9-25）。在延伸的路徑上，與介於左側與右側書籍區之間的狹長通道，也就是位於收銀台左前方之處，形成另一個視覺焦點空間。其它互視程度比較高的地點是位於不同空間的視覺交會的地點，例如最左側狹長通道與各個書籍區的交接之處。在人流群聚的分析方面，收銀台左前方是人群聚集的地方（圖9-26）。

圖9-26 人流群聚分析圖

圖9-27 站（藍色）與坐（紅色）觀察圖

相較於水平通道，垂直的長通道是消費者移動比較頻繁的地方，這個結果類似於軸線分析。整體而言，各項分析的成果與現況相符。

這個研究也有進行幾項使用者行為的觀察。初步的觀察發現，因為書店空間有木地板的設計，有許多消費者會坐在地上閱讀書籍。因此這個研究想要理解，書店消費者站著看書及坐著看書的行為與 Depthmap 分析項目之間的關聯性，觀察與紀錄都是在平常日週一至週五之間的不同時段進行。Bill Hillier 教授經常開玩笑的說，只要是天氣太好或是周末大家都出門，Space Syntax 對於都市開放空間與室內公共空間的人群預測就不準確了！

如觀察圖所示，這張圖呈現了所有觀察時段的看書人群分佈狀態，圖中以藍點表示站著看書的消費者，紅點則是坐著看書的人（圖 9-27）。除了商業書籍區少數坐著看書的人之外，書林大道左右兩側的書籍區幾乎都是站著看書的消費者。可能受觀察時間的影響，書林大道上沒有站著看書的人。主題推薦書區也僅有少數坐著看書的消費者，大部分的人是站著看書。坐著看書消費者比較多的區域是藝術區、文學區、雜誌區以及最左側與右側兩條狹長的通道。對照觀察圖與前述的分析成果圖來看，在兩條狹長通道中坐著看書的消費者，似乎無視於這兩條主要動線之上的眾多移動人潮。可以席地而坐的木地板當然是主要的影響因素，不是很寬的通道提供了個人尺度的閱讀空間，書櫃也成為消費者坐著看書時的靠背，提供某種程度的安全感。視覺領域是另外一個重要的影響因素。對照觀察圖與互視程度分析圖，我們會發現那些消費者坐著看書的區域，大部分都是位於互視程度比較低的地方，也就是分析結果偏向藍色的區域，移動的消費者視線比較不易穿透到這些區域，使得消費者可以比較安心的坐著看書。

這個對於看書行為觀察的結果指出，我們的身體擁有某種先天的求生本能，尋求能夠安心進行活動的空間。Hildebrand（1999）認為，視野與避難所是最基本的生存空間形式，安全場所的必要條件是有看得出去的視野。消費者坐著看書時的視線可以瞥見移動的人潮，依靠著書櫃產生安全感，走道的寬度形成親密的領域感。

當然同儕學習（peer learning）也是一種可能性，學習他人一起進行某種行為。室內設計的元素，例如燈光、材料與質感等，共同形塑出空間氛圍也都扮演著重要的角色。美國生態心理學家 James Jerome Gibson（1979）提出可供性（affordance）理論，他認為我們透過多樣化的方式與周圍事物相互作用，從而探索所在環境能夠直接獲得的許多有價值訊息。在有機體的積極探索過程之中，物體所表現出的穩定的機能屬性被稱為 affordances。Gibson 指出，知覺並不是對基本建築量體的感知，例如顏色、形式、與型態，而是環境為人們活動所提供的各種可能性，看到的是場所能為我們做什麼。

（三）電信服務中心

由於臺灣的電信業相當發達，業者彼此之間的競爭激烈，業者與客戶都很重視服務中心的室內設計品質。這個研究以 Space Syntax 理論，以及現場觀察與訪談的方法，探討電信服務中心的室內設計現況，包括空間構成、社會組織、設計元素以及環境心理，並且針對現況的問題提出整體提升空間設計及品質的方法。

研究案例位於基隆市的鬧區，鄰近廟口夜市，服務時間為週一至週日。空間的規模大約 82 坪，由於建築物有高低差，服務範圍劃分為左右兩個區域，總共有 12 位服務人員（圖 9-28，9-29）。如空間關係圖（Justified Graph）所示，這個案例的社會組織，也就是使用者，包括客戶、服務人員與特約廠商人員，他們都有各自的使用空間（圖 9-30）。客戶使用的空間比較淺，配置於接近入口的室內空間。服務人員使用的空間比較深，位於後方，他們從後面的專用入口進入服務中心。相較於服務空間，主管的空間位於比較深的位置。與大部分客戶使用的空間比較，特約廠商人員配置於相對比較深的位置。

在整體空間便捷圖與整體軸線便捷圖中，人群最多的紅色核心空間與動線都是位於右側的客戶區，服務人員區與客戶區銜接的空間之便捷值也很高（圖 9-31，9-32）。在軸線的控制值方面，客戶入口前方的軸線控制值最高，服務人員可以在客戶進入之後馬上就詢問他們所需的服務（圖 9-33）。次高控制值的軸線位於員

圖 9-28 平面圖
（鄧伊珊提供）

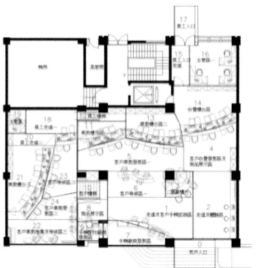

圖 9-29 凸視面空間圖

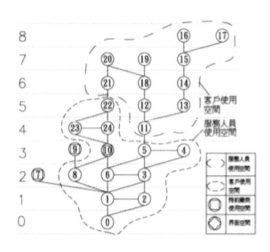

圖 9-30 空間關係圖

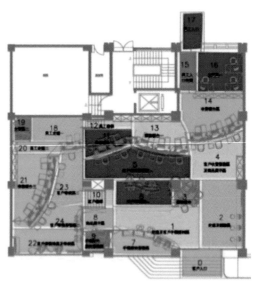

圖 9-31 整體空間便捷圖

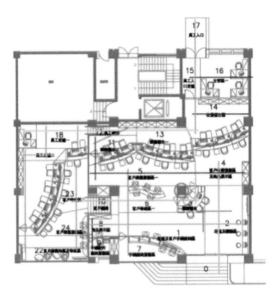

圖 9-32 整體軸線便捷圖

圖 9-33 軸線控制圖

圖 9-34 視覺圖形

圖 9-35 人流群聚分析圖

工入口，此處為控制員工出入的路徑，監控系統及刷卡設備都配置在這裡，主管辦公室也位於入口走道的右側。接下來是服務區的水平軸線，是員工進出服務台的主要動線，串接左右兩個服務區域，在工作上業務櫃台服務人員與收費櫃台經常相互往來。第二個主管辦公室也配置在這條軸線的左側端點區域。視覺圖形的分析結果顯示，互視程度比較高的區域位於客戶服務區，特別是接近入口的區域（圖9-34）。面對客戶入口的收費櫃台之互視程度比其它業務櫃台還要高。人流群聚分析圖上的焦點區域也是客戶服務區，從右側往左側區域移動（圖9-35）。服務人員區域是從入口通往內部空間。整體而言，分析的結果與使用現況相符。

本研究在整合現場觀察與訪談資料之後發現，Space Syntax 理論可以和影響心理壓力的室內設計元素理論結合，深入探討電信服務中心的室內設計品質。透過回顧環境心理學的相關研究，Evans 與 McCoy（1998）提出影響心理層面的室內設計元素之理論架構，類型包括刺激、一致性、供給性、控制與恢復性。Space Syntax 理論的分析內容可以和這個理論架構整合在一起，解析室內設計中不可見的（invisible）心理層面問題，參見 9-1 表。刺激能夠以便捷值的大小呈現、一致性可以參照空間明顯性的數據以及視覺圖形分析、供給性可以參考空間構成分佈的數據、控制則是以空間關係圖與控制值的大小表示、以及恢復性也是可以參照便捷值。因此，電信服務中心的研究成果呈現出了四大要素，由社會組織與設計元素構成的空間的社會邏輯，以及 Space Syntax 與環境心理學組成的分析方法（圖9-36）。

在 Space Syntax 與影響心理層面要素方面，從分析成果圖當中能夠理解於空間使用中的心理要素。例如軸線控制圖能夠解讀客戶一進入服務中心當中，員工對客戶的服務易於掌握，方便服務客戶提升服務品質。主管能夠觀看員工進出工作空間，以及工作的狀況。

表 9-1 影響心理層面的室內設計元素

類型	刺激	一致性	供給性	控制	恢復性
室內設計元素	強度、複雜、神秘、新奇、噪音、光線、氣味、顏色、擁擠、顯露、接近動線、鄰接	可辨識性、組織、主要結構、預測、地標、標誌、路徑型態、特色、樓層複雜性、一致的動線、外部景觀	模糊、突然的知覺改變、知覺線索衝突、回饋	擁擠、邊界、氣候與光線控制、空間層級、領域感、象徵、彈性、反應、私密性、深度、交互連結、機能距離、焦點空間、社會離心的家具配置	最少的分心元素、刺激避難所、吸引、獨處
Space Syntax	便捷度	空間明顯性	空間構成分佈	控制	便捷度

資料來源：本研究整理

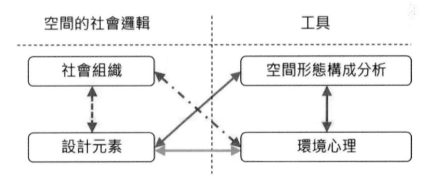

圖 9-36 空間的社會邏輯與分析方法關係圖（鄧伊珊，2013）

　　在影響心理層面要素與社會組織方面，經由研究得知社會組織與環境心理間關係密切。顯現社會組織的關係與心理層面是相對應的，如員工及客戶重複使用區對刺激的鄰接較高，主管區則對使用者心理的恢復性中獨處較高。

　　在社會組織與設計元素，電信服務中心的社會組織可以劃分為三個類型：客戶、員工、主管。社會組織為設計元素基本考量。如員工及客戶使用區為高便捷性區域，相對其地坪設計需考量到安全性，因此設計元素需選擇止滑性能高的材質，例如橡膠地板等。

　　在設計元素與 Space Syntax 分析方面，從空間型態構成分析圖表從各圖形可了解設計元素的要件，如可從軸線控制圖得知員工及客戶區需設計監控系統，其屬水電空調設計。因此對設計者而言可從空間、軸線、視線這三大類圖形了解設計時需考量事項，作為輔助設計的工具，室內設計得以更完善的運用。

　　在設計元素與影響心理層面要素方面，空間設計元素對使用者心理層面非常重要。例如天花板設計不良，採用吸音效果比較差的材質，現場眾多的使用者，包括客戶與服務人員，都會感受到不舒適的噪音。對於服務中心員工及主管來說，不適用的設計會影響客戶服務品質。

　　由以上的分析可以得知，設計師在整體考量電信服務中心的空間、動線與視線時，不同類型使用者的各種需求，不論是實質的或者是心理的，都必須採用適當的設計元素，降低對於使用者心理層面的影響，進而提升室內設計的品質。Space Syntax 理論可以輔助設計師思考更加細膩的設計方法，植基於人與空間的交互關係之上，達到以人為本的設計目標。

Chapter 10
結 論

本書的目的是要撰寫一本關於 **Space Syntax** 理論的教科書，內容包括理論基礎、電腦軟體使用以及應用案例，軟體使用的篇幅比較多。本書也有提供第二章到第八章使用 **Depthmap** 軟體的教學影片，讀者只要在網路搜索引擎上鍵入書名，就可以找到上傳到 **YouTube** 平台上的示範教學影片撥放清單。

請讀者要特別注意分析軟體的版本問題。新版軟體有一些功能無法完整使用，例如呈現運算數據的 Table 是空的，沒有呈現出任何的數據，輸出的資料也缺少局部便捷值 integration〔HH〕R3。因此建議讀者下載兩個版本，以備不時之需，depthmapXnet 0.35 以及 Depthmap 10。筆者也陸續將一些操作上的 bugs 告知軟體維護人，請他們完善分析軟體的功能。

再次提醒讀者，在使用 Depthmap 與解讀其分析結果時，應該注意與考量的重要事項如下：

1. 完整的平面圖

能夠清楚地呈現整體空間組織的平面圖,建築空間必須包含大部份的室內空間元素,例如,地板、牆面、門、窗以及傢具配置等,特別是與空間穿越性質有關的開口、門與通道等。都市空間則是需要清晰呈現街道連接狀況的各類地圖。

2. 凸視面空間的形狀與編號

依據案例的大小或分析的需求,劃分出凸視面空間的形狀。由於軟體的限制,編號必須從 0 開始,並以個人能夠理解的秩序為編號原則。繪製凸視面空間的介面不易操作,經常會發生錯誤,可以使用自動轉換圖面的功能。

3. 空間之間的連接關係

這個部份要確實無誤的完整呈現出所有空間的連接關係,連結錯誤的話對於整體的分析結果會產生巨大影響,量化數據差異也會相當大。

4. 空間軸線的整體組織

確認每一個凸視面空間都至少有一條軸線通過。軸線的角度不必是直角,繪製的原則是軸線越長越好,數量越精簡越好。空間軸線的多寡會影響整體分析的結果。可以使用軟體自動繪製軸線的功能。但是空間尺度比較小時,軸線數量太少無法進行運算,至少要有八條軸線。

5. 空間構成分佈圖

量化分析的主要依據,但是 Depthmap 這個部份介面的呈現效果不是很好,因此必須將量化數據輸出至統計軟體進行關聯性分析,例如使用 Microsoft Excel,得到回歸值的數據。使用者需要另外學習相關的分析技巧。

6. 比對便捷圖與平面圖

確認分析完成的圖面正確與否,便於接下來的深入解析。由於軸線便捷圖比凸視面空間便捷圖還要抽象,所以務必將分析完成的便捷圖與平面圖疊合在一起。

7. 詮釋量化數據的意義

回到設計的層面討論量化數據才有意義。但是要回顧那些空間型態構成特質的涵義以及理論依據:整體與局部便捷性、連接、控制、空間型態構成分佈、空間明顯性等。量化數據越大且接近 1,該空間的空間型態構成特質就相對比較好。

8. 電腦軟體的操作

Depthmap 除了沒有中文化的介面之外,所有相關檔案,以及儲存檔案的資料夾請務必以英文或數字命名,並且都要存放在桌面。另外,這個軟體可供輸出的量化數據項目相當龐雜,要注意那些項目的意義。

Bill Hillier 教授經常半開玩笑地告誡學生,不要誤用 Space Syntax,那是很危險的!筆者曾於 1994 年前往 UCL 攻讀碩士學位,就教於 Bill Hillier 教授的 AAS 課程。我的經驗是,剛開學時我花很多時間在學習使用軟體,理論的部份經常進度落後,到了要跟教授討論報告的架構時就覺得非常辛苦,他在意的是我的報告內容,包括哪些相關理論,而不是我要使用哪些軟體功能。做研究是有目的性的,想清楚研究的內容,再去挑選研究的工具。Space Syntax 是一個分析的理論(analytic theory),不是規範的(normative)理論;Space Syntax 不會規定設計師、規劃人員、甚至使用者該怎麼做設計,而是告知他們那些設計的成果是什麼。這個理論可以協助我們深入了解空間型態以及使用者之間的交互關係,空間型態如何在移動、視覺、行為以及心理層面上影響我們的日常生活。

本書僅介紹常用的功能,還有一些可以跟研究結合的功能,例如輸入觀察人潮與車流量的資料,探討觀察資料與空間型態之關聯性,希望以後本書有機會再版時能加以補充。由於版面的限制,理論導論的部份也必須更新,讓讀者了解理論與分析的重要脈絡。

參考文獻

交通部鐵路改建工程局（2006）。嘉義市區鐵路高架化計畫可行性研究。

吳牧錞（2013）。聚落空間與社會鄰群：電子運算考古學在排灣高士舊社Saqacengalj的運用。考古人類學刊（79），頁71-104。doi: 10.6152/jaa.2013.12.0004

李家儂（2017）。探討大眾運輸車站內部步行環境對步行者身心健康之影響－以板橋車站為例。都市與計劃，44（2），頁117-148。doi: 10.6128/cp.44.2.117

李琦華、林峰田（2007）。台灣聚落的空間型構法則分析。建築學報（60），頁27-45。

沈豪慶（2012）。書店空間之設計與行為構成-以敦南與勤美誠品為例。未出版碩士論文，中原大學室內設計學系，桃園市中壢區。

張淑貞、陳美智、何曉萍（2016）。都市人、車流量與街道空間型態之關連性分析－以新竹市為例。建築學報（98），頁81-96。doi: 10.3966/101632122016120098006

曾憲嫻、杜宗銘（2012）。灣裡聚落空間形態構成與演變之研究。建築學報（82），頁69-86。

游舜德、林育澂、葉峻宏（2016）。水平型式大型購物中心業種多樣性區位配置策略之空間型構分析。住宅學報，25（2），頁81-110。

黃瑞菘、曾思瑜（2008）。醫院門診空間尋路行為之研究－以兩家單一樓層走道型門診空間為例。設計學報，13（4），頁43-63。

黃慶輝（2010）。城鎮空間型態構成之歷史變遷與願景研究－以北斗鎮為例。明道學術論壇，6（2），頁89-106。

黃慶輝（2012a）。島嶼空間型態構成之歷史變遷與願景研究－以澎湖本島為例。島嶼觀光研究，4（4），頁1-25。

黃慶輝（2012b）。室內物業之服務動線管理與更新：以產後護理之家為例。物業管理學報，3（2），頁81-91。

黃慶輝、魏主榮、吳燦中（2010）。移動美學初探：以桃園航空城之空間型態構成為例。臺北科技大學學報，43（2），頁57-73。

鄒克萬、黃書偉（2009）。路網結構對都市商業發展空間分佈關係之研究－空間型構法則之應用。都市與計劃，36（1），頁81-99。doi: 10.6128/cp.36.1.81

嘉義市政府（2007）。嘉義市火車站附近更新先期規劃，期末報告書。

劉秉承（2016）。『形隨評析』－以空間型構理論與形態運算衍生為基礎之參數式設計方法。建築學報（96），頁27-49。doi: 10.3966/101632122016090096008

鄧伊珊（2013）。商業空間的社會邏輯-以電信服務中心為例。未出版碩士論文，中原大學室內設計學系，桃園市中壢區。

謝子良（2015）。競選總部之類型分析。建築學報（93），頁73-88。doi: 10.3966/101632122015090093005

蘇智鋒（1999）。空間型態之內在組構邏輯 SPACE SYNTAX之介紹。建築向度－設計與理論創刊號，中華建築文化協會、東海建築系(編)。臺北市：田園城市文化事業有限公司，頁43-53。

蘇智鋒、黃乃弘、王子熙（2008）。住宅區公共空間配置型態與住宅侵入竊盜犯罪機率分析－英國及台灣之案例研究。建築學報（66），頁35-60。

Benedikt, M. L. (1979). To Take Hold of Space: Isovists and Isovist Fields. Environment and Planning B: Planning and Design, 6(1), 47-65.

Durkheim, Émile (1893) (Translated by Halls, W. D. 1984). The Division of Labour in Society. London: Macmillan.

Evans, G. W. & McCoy, J. M. (1998). When buildings don't work: the role of architecture in human health. Journal of Environmental Psychology, 18, 85-94.

Gibson, J.J. (1979). The Ecological Approach to Visual Perception. Boston, MA: Houghton Mifflin.

Hanson, J. (1998). Decoding homes and houses. Cambridge; New York: Cambridge University Press.

Hildebrand, G.（1999）. Origins of Architectural Pleasure. Oakland, CA: University of California Press.

Hillier, B. & Hanson, J. (1984). The social logic of space. Cambridge; New York: Cambridge University Press.

Hillier, B. & Iida, S. (2005). Network effects and psychological effects: a theory of urban movement, in Proceeding of the 5th International Symposium on Space Syntax, Volume 1, TU Delft, Delft, 553-564.

Hillier, B. (1996). Space is the machine: a configurational theory of architecture. Cambridge; New York: Cambridge University Press.

Hillier, B. (1997). The Reasoning Art: or The Need for an Analytic Theory of Architecture. in Proceedings of Space Syntax First International Symposium, University College London, 01.1-01.5.

Hillier, B., Hanson, J., & Graham, H. (1987). Ideas are in Things: An Application of The Space Syntax Method to Discovering House Type. Environment and Planning B: Planning and Design, 14(4), 363-385.

Hillier, B., Yang, T., & Turner, A. (2012). Normalising least angle choice in Depthmap: and how it opens up new perspectives on the global and local analysis of city space. The Journal of Space Syntax, 3(2), 155-193. http://joss.bartlett.ucl.ac.uk/journal/index.php/joss/article/view/141/pdf.

King, A. D. (1993). Building and Society, in B. Farmen & H. Louw edited, Companion to Contemporary Architectural Thought. London: Routledge, 118-121.

Markus, T. A. (1993). Building and Power: Freedom and Control in the Origin of Modern Building Type. London: Routledge.

Pinelo, J. & Turner, A. (2010). Introduction to UCL Depthmap 10: Version 10.08.00r. http://archtech.gr/varoudis/depthmapX/LearningMaterial/introduction_depthmap-v10-website.pdf.

Ratti, C. (2004). Space Syntax: Some Inconsistencies. Environment and Planning B: Planning and Design, 31(4), 487-499.

Steadman, J. P. (1983). Architectural Morphology: An Introduction to the Geometry of Building Plans. London: Pion.

Turner, A. (2003). Analysing the Visual Dynamics of Spatial Morphology. Environment and Planning B: Planning and Design, 30(5), 657-676.

Turner, A. (2004). Depthmap 4: A Researcher's Handbook. http://archtech.gr/varoudis/depthmapX/LearningMaterial/depthmap4r1.pdf.

Turner, A. (2007). From Axial to Road-Centre Lines: A New Representation for Space Syntax and a New Model of Route Choice for Transport Network Analysis. Environment and Planning B: Planning and Design, 34(3), 539-555.

Turner, A., & Penn, A. (2002). Encoding natural movement as an agent-based system: an investigation into human pedestrian behaviour in the built environment. Environment and planning B: Planning and design, 29(4), 473-490.

Turner, A., Doxa, M., O'Sullivan, D. & Penn, A. (2001). From Isovists to Visibility Graphs: A Methodology for the Analysis of Architectural Space. Environment and Planning B: Planning and Design, 28(1), 103-121.

Turner, A., Penn, A., & Hillier, B. (2005). An Algorithmic Definition of the Axial Map. Environment and Planning B: Planning and Design, 32(3), 425-444.

參考文獻

國家圖書館出版品預行編目 (CIP) 資料

空間型態大數據：Space Syntax 應用教科書 / 黃
慶輝著 . -- 一版 . -- 臺北市 : 麥浩斯出版 : 家庭
傳媒城邦分公司發行 , 2017.09
　　面；　　公分 . -- (DESIGNER CLASS;5)
ISBN 978-986-408-282-7(平裝)
1. 室內設計 2. 空間設計

967　　　　　　　　　　　　　　　106007557

DESIGNER CLASS 05

空間型態大數據：Space Syntax 應用教科書

作　　　者｜ 黃慶輝
責任編輯｜ 施文珍
封面設計｜ FE 設計葉馥儀
美術設計｜ FE 設計葉馥儀、詹淑娟
行銷企劃｜ 呂睿穎

發 行 人｜ 何飛鵬
總 經 理｜ 李淑霞
社　　長｜ 林孟葦
總 編 輯｜ 張麗寶
叢書主編｜ 楊宜倩
叢書副主編｜ 許嘉芬
出　　版｜ 城邦文化事業股份有限公司 麥浩斯出版
地　　址｜ 104 台北市中山區民生東路二段 141 號 8 樓
電　　話｜ 02-2500-7578
E-mail ｜ cs@myhomelife.com.tw
發　　行｜ 英屬蓋曼群島商家庭傳媒股份有限公司城邦分公司
地　　址｜ 104 台北市民生東路二段 141 號 2 樓
讀者服務專線｜ 0800-020-299
讀者服務傳真｜ 02-2517-0999
E-mail ｜ service@cite.com.tw
劃撥帳號｜ 1983-3516
劃撥戶名｜ 英屬蓋曼群島商家庭傳媒股份有限公司城邦分公司
香港發行｜ 城邦 (香港) 出版集團有限公司
地　　址｜ 香港灣仔駱克道 193 號東超商業中心 1 樓
電　　話｜ 852-2508-6231
傳　　真｜ 852-2578-9337
電子信箱｜ hkcite@biznetvigator.com
馬新發行｜ 城邦 (馬新) 出版集團 Cite (M) Sdn Bhd
地　　址｜ 41, Jalan Radin Anum, Bandar Baru Sri Petaling,
　　　　　57000 Kuala Lumpur, Malaysia.
電　　話｜ 603-9057-8822
傳　　真｜ 603-9057-6622
總 經 銷｜ 聯合發行股份有限公司
電　　話｜ 02-2917-8022
傳　　真｜ 02-2915-6275
製版印刷｜ 凱林彩印股份有限公司
版　　次｜ 2021 年 12 月一版 2 刷
定　　價｜ 新台幣 550 元整
Printed in Taiwan